白話芥子園

青在堂畫學淺說

［清］王概　王蓍　王臬

孫永選　劉宏偉　譯

香港中和出版有限公司
www.hkopenpage.com

目　錄

青在堂畫學淺說

一

　　鹿柴氏說：論畫，有人崇尚繁，有人崇尚簡。只崇尚繁不對，只崇尚簡也不對。有人以為作畫容易，有人以為作畫難。以為難不對，以為易也不對。有人推崇有法，有人推崇無法。片面地強調有法不對，最終歸於無法更不對。先要恪守規矩，然後才能打破規矩尋求變化，所謂有法到達極致而歸向無法。比如顧愷之[1]揮灑丹粉，隨手畫出的花草氣韻生動，韓幹[2]最擅長用黃，落筆畫出的鞍馬神采飛揚。因此，有法可以，無法也可以。只有先把廢筆埋成堆，把鐵硯磨成碎泥，用十天的時間畫一段水，用五天的時間畫一塊石，然後才能像嘉陵山水畫一般筆墨純熟，構思巧妙。

　　李思訓[3]花費數月才成稿，吳道子[4]只需一日就收筆，可見，說作畫難可以，說作畫容易也可以。只要胸中裝着五嶽，眼裡沒有全牛，讀萬卷書，行萬里路，然後才能突破董巨[5]的門戶，進入顧陸[6]的境地。比如倪瓚[7]師法王維[8]，變山飛泉立

為水淨林空。如郭忠恕[9]畫小童放風箏，一條線一筆掃過，長達數丈，而畫亭台樓閣卻如同牛毛繭絲，非常精細。可見，作畫繁也可以，簡也未嘗不可。然而，想無法必須先有法，想易必須先難，想筆法簡淨必須起手繁縟。六法、六要、六長、三病、十二忌，怎麼能忽略呢？

◎ 六法

南齊謝赫[10]說：畫有六法：氣質神韻生動、骨法用筆有力、據物特徵畫形、據物類別着色、構思佈置畫面、臨摹名家作品。骨法用筆以下五法可以憑藉後天的努力學習獲得，而氣韻生動一法必須依靠天生的稟賦和智慧。

◎ 六要六長

宋劉道醇[11]說：神韻兼有骨力，這是第一個要點；風格形制老練，這是第二個要點；造型誇張變形而合乎情理，這是第三個要點；色彩豔麗明快，這是第四個要點；來龍去脈自然，這是第五個要點；師法前人而能夠取長捨短，這是第六個要點。畫風粗放而筆法嚴正，這是第一個長處；在狹隘的題材與風格中而有獨創，這是第二個長處；畫風細密精巧而不失力度，這是第三個長處；狂放怪異而合乎畫理，這是第四個長處；用墨雖少而韻味十足，這是第五個長處；畫面平淡而有奇致，這是第六個長處。

◎ 三病

宋代郭若虛[12]說：畫有三個毛病，都關係到用筆。一是

板。板則腕力軟弱筆法愚鈍，對物造型取捨不當，形象平扁，不能圓渾；二是刻。刻則運筆過程遲疑不決，心與手不能相應，勾畫筆線之際，亂生棱角；三是結。結則應該運筆而不運筆，應該鬆散而不鬆散，好像有甚麼東西在其中阻礙，使筆路不能流暢。

◎ 十二忌

元代的饒自然[13]説：一忌佈局太密；二忌遠景近景沒有分別；三忌畫山沒有氣脈連貫；四忌水沒有源流；五忌境界沒有平淡和險阻的對比；六忌路沒有出入阻斷不通；七忌石只有一面，沒有立體感；八忌樹沒有四面出枝交搭穿插；九忌人物駝背縮頸；十忌樓閣屋宇雜亂無章；十一忌用墨濃淡失衡；十二忌用色點染混亂沒有法度。

◎ 三品

夏文彥[14]説：氣韻生動，自然天成，常人無法探求其巧妙的，可稱為神品；筆墨高超，渲染合理，意趣深遠的，可稱為妙品；形狀準確而不失法度的，可稱為能品。

鹿柴氏説：這是敘述前人的定論。

唐朱景真[15]在三品之上，又增加了逸品。黃休復[16]則認為逸品在先，神品、妙品在後，他的觀點承襲於張彥遠[17]。張彥遠的言論説：沒有達到自然只能追求傳神，沒有達到傳神只能追求巧妙，沒有達到巧妙只能追求工細。這番言論固然奇特，但一幅畫如果達到神品境界，說明畫家的各種技能已經齊備，哪有不自然的呢？逸品自然就應該放在三品之外，怎麼可以與

妙品、能品一起評議優劣？一幅畫如果失於工細，似乎也無可厚非，媚世悅俗而作，成為畫中的鄉愿（媚俗趨時者）與媵妾，我不知它有甚麼可取之處。

<div align="center">二</div>

◎ 分宗

禪家有南北二宗，在唐朝時才開始區分。畫家也有南北二宗，也在唐朝時開始區分。南北二宗並不是用南方人和北方人進行區分。北宗是李思訓父子，承傳者為宋代的趙幹[18]、趙伯駒[19]、趙伯驌[20]以及馬遠[21]、夏珪[22]；南宗是王維，他開始用渲染法，改變了以往的勾勒法，承傳者為張璪[23]、荊浩[24]、關仝[25]、郭忠恕、董源、巨然、米氏父子[26]，以及元四大家[27]，正如禪宗六祖[28]之後，承傳者有馬駒[29]、雲門[30]。

◎ 重品

自古因為文章而不是因為繪畫揚名於世，卻又擅長繪畫的，每個朝代都不乏其人，此處不能全部記載。因其人而想見其畫。因為人品而畫品被世人推崇的，漢代有張衡[31]、蔡邕[32]，魏國則有楊修[33]，蜀國則有諸葛亮[34]（諸葛亮有《南彝圖》以教化習俗），晉朝則有嵇康[35]、王羲之[36]、王廙[37]（書畫都是王羲之的老師）、王獻之[38]、溫嶠[39]，宋則有遠公（有《江淮名山圖》），南齊則有謝惠連，梁則有陶弘景[40]（陶弘景以《驅放二牛圖》辭謝梁武帝的徵聘），唐代則有盧鴻[41]（有《草堂圖》），

宋代有司馬光 [42]、朱熹 [43]、蘇軾 [44] 而已。

◎ 成家

從唐五代時期的荊浩、關仝、董源、巨然以不同時代齊名成為四大家，後來到李唐 [45]、劉松年 [46]、馬遠、夏珪為南宋四大家，趙孟頫、吳鎮、黃公望、王蒙為元代四大家，高克恭 [47]、倪瓚、方從義 [48] 的畫作雖然屬於逸品，也卓然成家。

所說的諸位大家，不必分門立派，而門戶自在，比如李唐遠學李思訓，黃公望近學董源，高克恭拋棄宋代院體的匠氣，倪瓚在元代畫家中列居首位。各有千秋，自成一派。不知道各位學畫的畫家，能夠自成一家的近日是誰？

◎ 能變

人物畫自顧愷之、陸探微、展子虔 [49]、鄭法輪 [50]，以至張僧繇 [51]、吳道子有一轉變，山水畫李思訓、李昭道 [52] 有一轉變，荊浩、關仝、董源、巨然又有一轉變，李成 [53]、范寬有一轉變，劉松年、李唐、馬遠、夏珪又有一轉變，黃公望、王蒙又有一轉變。

鹿柴氏說：趙孟頫雖為元人，卻恪守宋人傳統；沈周 [54] 本是明人，卻繼承元人衣鉢；唐朝王洽 [55] 好像預料到身後有米氏父子，所以提前開創潑墨畫法，王維好像預料到身後有王蒙，所以提前開創渲染畫法。或者開創在前，或者繼承在後，或者前人擔心後人不能開創而自己先開創，或者後人更擔心後人不善於繼承而自己先堅守。然而開創者有過人的膽量，繼承者也有過人的見識。

◎ 計皴

學者必須盡心竭力，先學好某一家皴法，等到學有所成，心手相應，然後可以雜採旁收其他各家皴法，加以創造，融會貫通，自成一家。後者貴在融合，而前者貴在精專。山水皴法約略統計有：披麻皴、亂麻皴、芝麻皴、大斧劈、小斧劈、雲頭皴、雨點皴、彈渦皴、荷葉皴、礬頭皴、骷髏皴、鬼皮皴、解索皴、亂柴皴、牛毛皴、馬牙皴，更有披麻皴間雜他點，荷葉皴間雜斧劈皴。至於某皴由某人所創，某人師法某家，我已經記載在山水分圖中，此處不作贅述。

◎ 釋名

淡墨重疊，旋轉運筆稱為斡。尖筆橫臥直取稱為皴。水墨反覆淋濕稱為渲。水墨連續潤澤稱為刷。用筆往前直指稱為捽。筆頭向下重指稱為擢。筆端向下注之稱為點，點用於人物，也用於苔樹。界尺引領毛筆，稱為畫，畫用於樓閣，也用於松針。利用白絹本色，用淡水輕輕迴旋而成煙光，全然不見筆墨蹤跡，稱為染。顯露筆墨蹤跡而成雲縫水痕，稱為漬。畫瀑水利用白絹本色，只用焦墨暈染兩旁山石，稱為分。山凹樹空，略用淡墨渲染成雲氣，使山和樹上下相接，稱為襯。

《說文解字》[56]中說：「畫，就是界限，像田地的界限。」《釋名》[57]中說：「畫，就是掛，以彩色彰顯物象。」山尖的部分稱為峰，山平的部分稱為頂，山圓的部分稱為巒，山相連稱為嶺，山有洞稱為岫，山的峻壁稱為崖，崖間崖下稱為岩，路與山相通的地方稱為谷，路與山不通的地方稱為峪，峪中有水稱為溪，兩山夾水稱為澗，山下有潭稱為瀨，山間平地稱為坂，水中怒石稱為磯，海外奇山稱為島。山水名目，大致如此。

三

◎ 用筆

古人說：「有筆有墨。」筆墨二字，人們大多不知道。畫豈能沒有筆墨？只有輪廓，而沒有皺法，叫做無筆，有了皺法而沒有輕重向背、雲影明暗，叫做無墨。郭熙[58]說：「人使用筆，不可反被筆使用。」所以說「石分三面」，這句話是說用筆，也是說用墨。

凡作畫，有的畫家喜歡用畫筆如大小蟹爪筆，點花染筆，畫蘭與竹筆，有的畫家喜歡用寫字筆，如兔毫湖筆，羊毫雪鵝柳條，有的畫家習慣用尖筆，有的畫家專門用禿筆。畫家根據性格習慣，各取所需，不可偏執於一種。

鹿柴氏說：倪瓚效仿關仝，改關仝的正鋒為側筆，更見秀潤。李公麟[59]書法非常精到，黃庭堅[60]評李公麟畫法透入書法之中，書法也透入畫法之中。錢穀[61]從師於文徵明[62]門下，每日見到文徵明練習書法，而其畫筆更為精妙。夏昶[63]經常與陳繼、王紱[64]一起作詩文練書法，而其竹法更加超逸。與文士交流，有助於資養筆力。歐陽修[65]用尖筆乾墨作方闊字，神采秀發，觀其書如見其人眉目清秀，舉止灑脫。徐渭[66]醉後寫字出現敗筆，便改畫梧桐美人，即使只用墨筆淡染兩頰，也丰姿絕代，反倒令人覺得世間化妝用的鉛粉是污垢。不是因為別的，而是因為筆法的精妙。用筆到達到這種境地，可謂得心應手，出神入化。書與畫沒有甚麼分別。不但如此，南朝詞人乾脆認為文法即是畫法。《沈約傳》[67]中說：謝朓[68]善於詩，任昉[69]工於畫。庾肩吾[70]說：「作詩之法與作畫之法相同。」杜牧[71]

説：「愁苦時閱讀杜甫的詩觀賞韓幹的畫，好似請仙姑為自己撓癢。」同樣的毛筆，用來寫字、作詩、作文，都要抓到古人癢處，即抓到自己癢處。如果同樣的毛筆，用來作詩作文、寫字作畫，卻成為一個不痛不癢世界，那麼執筆的那隻手早該砍斷，留着它還有甚麼用處啊？

◎ 用墨

用墨方法：李成惜墨如金，王洽潑墨成畫。學者如果牢記「惜墨潑墨」四字，那麼對於六法、三品，就能理解得差不多了。

鹿柴氏説：凡是舊墨，只適合畫舊紙、仿舊畫，因為舊墨和舊紙光芒盡斂，火氣全無，正如林逋[72]、魏野[73]都是隱逸之士，二者適合並坐一席。如果新絹、灑金紙、灑金扇上用舊墨，反倒不如用新墨光彩直射。這並不是因為舊墨不好，而是因為新紙新繒難以受用舊墨，好比將高人雅士的衣冠穿在新貴暴富土豪身上，座中觀者無不掩口失笑，二者怎能相配呢？所以我説舊墨留着畫舊紙，新墨用來畫新繒。金紙都可以任意揮灑，就不必過於吝惜了。

◎ 重潤渲染

畫石的方法，先從淡墨畫起，便於修改和補救。逐漸用濃墨，是最好的方法。董源坡腳下多堆積碎石，畫的是南京山勢。先順筆勾勒山石的輪廓添加皴筆，然後用淡墨破其深凹處。着色也在深凹處，石着色要重。董源山頭多畫小石，叫做礬頭。山中有雲氣，皴法要溫潤。山下有沙地，用淡墨輕掃，曲折寫出，再用淡墨相破。

畫夏山欲雨，要用水筆暈染山石，碎石加淡螺青，更覺秀潤。將螺青加入墨中或者將藤黃加入墨中畫石，色彩滋潤可愛。畫冬景借地為雪，用薄粉暈染山頭，用濃粉點苔。畫樹用墨不要過重，幹瘦枝脆，便為寒林。再用淡墨重複潤澤，就是春天的樹。

　　凡是畫山，着色與用墨必須有濃有淡。因為山必然有雲影，有影的地方必然晦暗，無影有日光的地方必然明朗。明朗的地方墨與色淺淡，暗晦的地方墨與色濃重，這樣畫出來的山就好像有雲光日影浮動於其中了。山水家畫雪景多有俗氣，我曾經見過李成的雪圖，峰巒林屋，都用淡墨畫出，而水天空闊的地方，全用白粉填補，也是一奇。凡是畫遠山，必須先以炭筆確定其形勢，然後用花青或者墨水一一染出，起初的一層顏色淺淡，後來一層略深，最後一層更深。因為越遠的地方雲氣越深，所以顏色越重。畫橋樑以及屋宇，必須用淡墨潤澤一二次。無論着色還是水墨，不滋潤便淺薄。王蒙有的畫全幅不設色，只用赭石淡水潤澤松樹，略微勾勒山石輪廓，風采就無與倫比。

◎ 天地位置

　　凡是構思落筆，必須留出天地。甚麼叫天地呢？比如一幅作品之中，上方要留出天的位置，下方要留出地的位置，中間才能立意定景。我曾見過世上初學者，草率執筆，滿幅塗抹，令人眼目雜亂，意趣索然，這樣的畫哪裡還能被賞鑒之士所看重呢？

　　鹿柴氏說：徐渭論畫，將奇峰絕壁、大水懸流、怪石蒼松、

幽人雅士，大多以水墨淋漓、煙嵐滿紙、疏曠如無天、細密如無地的作品稱為上品。這話似乎與前論不符。我說徐渭是瀟灑之士，他能在極填塞的佈局中具有極空靈的情致，說「疏曠如甚麼」，說「細密如甚麼」，在字裡行間，早已將經營位置之道透露出來了。

◎ 破邪

如鄭文林[74]、張復[75]、鍾欽禮[76]、蔣嵩[77]、張路[78]、汪肇[79]、吳偉[80]，在屠隆[81]《畫箋》中，被斥責為邪門歪道，千萬不可讓這種邪魔之氣纏繞於我們的筆端。

◎ 去俗

筆墨中寧可有童稚氣，不可有滯澀氣；寧可有霸悍氣，不可有市井氣。滯澀則不生動，市井則多庸俗，庸俗尤其不可沾染。擺脫俗氣沒有其他辦法，只有多讀書，則書卷氣上升，市俗氣下降，學者應該注意啊。

四

◎ 設色

鹿柴氏說：天的雲霞像錦緞一樣美麗，這是上天的着色；地上的花草樹木都井然有序、鬱鬱蔥蔥，這是大地的着色；人有眉目唇齒並且明皓紅黑不同顏色在面部交相搭配，這是人的着色；鳳凰獨有叢生的尾羽，雞放出絲帶，虎豹的皮毛花紋

華美鮮明，野雞具有色彩繁雜明麗的形象，這是自然萬物的着色；司馬遷依據《尚書》《左傳》《戰國策》等書，古色古香，著成《史記》，這是寫文章的人的着色；公孫衍 [82] 和張儀 [83]，顛倒黑白，運用言辭辯論，語言華美，追求鋪陳誇張，這是辯論家的着色。着色對於寫文章，對於説話，不只有形狀，還有聲音。唉，宏大的天地，廣泛的人物，華麗的文章，豐富的言語，頓時變成一個着色的世界了！

豈止是繪畫是這樣呢？即使善良處世有如所謂倪瓚的淡墨山水畫，如果少了着色也少有不遭人鄙棄，少有不令人發笑的。當今時代，只安守樸素哪裡行得通呢？所以就繪畫來説，需要研磨顏料，以配得上精良的人物；即使是素淡的黛色和黃色，也要展現山水的極至。就像雲橫白練、天染朱霞，山峰矗立層層青色，樹木披上翠綠的毛織品。紅花堆積在山口，就知道春天到了；黃葉落在車前，一定到了深秋。胸中具備了四季的氣象，指尖有了巧奪天工的功力，各種色彩實在讓人賞心悦目啊！

又説：王維都是青綠色的山水畫，李公麟畫的都是白描人物，起初沒有淺絳色，着色的人物畫，起始於董源，盛行於黃公望，稱之為「吳裝」，傳到文徵明、沈周，逐漸成為專屬的時尚。黃公望的皴法，模仿虞山石的面，色彩善用赭石，淺淺地畫上，有時再用赭色的筆勾勒出大概。王蒙多數用赭石和藤黃着色山水畫，畫中山頭喜歡畫上蓬蓬鬆鬆的草，再用赭石勾勒出來，有時竟然不着色，只用赭石為山水畫中的人臉和松樹表皮着色而已。

◎ 石青
畫人物可以用凝滯而笨拙的顏色，畫山水則只用清淡的色

彩。石青適合用所謂梅花片的那種，因其形狀像梅花，所以得名。取來放在乳缽中，蘸上水輕輕研磨成細末，不可太用力，太用力就成了青色的粉末。然而即使不用力，也有這種粉末，只是少罷了。研磨完時倒入瓷碗中，略微加上清水攪拌均勻，放置一小會兒，把上面的青色粉末撇出來，稱為油子。油子只可以用作青粉，用來為人的衣服着色。中間一層是好的青色，用來畫正面的青綠山水。沉在底下的一層，顏色太深，用來鑲嵌點染夾葉以及襯絹背。這稱作頭青、二青、三青。凡是正面用青綠色的，它後面一定用青綠色襯托，這樣色彩才飽滿。

◎ 石綠

研磨石綠也像研磨石青，但石綠質地很堅硬，應先用鐵椎敲碎，再放入乳缽內，用力研磨才變細。石綠用蛤蟆背的好，也用水漂作三種，分為頭綠、二綠、三綠，也用如石青的方法。青綠加膠，必須臨時加，用極清的膠水投入碟子內，再加上清水放在溫火上略微熔化加以利用，用完後就應撇出膠，水不可存在它裡面，以免損害青綠的顏色。撇法：用滾開的水少許，投入青綠內，並將這個碟子安放在滾水盆內，必須淺，不能沒入其中，反覆用開水燉，膠就自動全部浮在上面，撇去上面的清水，這叫作出膠法。若不全部撇出，則再次取用，青綠便沒有了光彩。若用則臨時再加入新膠水就可以了。

◎ 朱砂

朱砂用箭頭狀的好，次一點的是芙蓉匹的。投入乳缽中研磨到極細，用極清的膠水和清的滾開水一同倒入碗內，過一會

兒，把上面黃顏色的撇在一處，叫朱標，畫人物衣服着色用。中間紅而細的，是好朱砂，再撇在一處，用來畫楓葉、欄楯、寺觀等。最下層的顏色深而且粗糙，畫人物的畫家有時用它，畫山水畫則沒有用處。

◎ 銀朱

萬一沒有朱砂，當用銀朱代替，但必須有朱標，帶黃色的，用水漂後利用，水花不能用。（近日的銀朱，很多摻入了小粉，不能用。）

◎ 珊瑚末

唐代的繪畫中有一種紅色，歷久不變，鮮亮如朝陽，這就是珊瑚屑。宣和年間皇宮內廷印染顏色，也多用它，雖然不經用，但不能不知道。

◎ 雄黃

挑選等級高的通明雞冠黃，研成細末，用水漂的方法，與製作朱砂的方法相同。用來畫黃葉與人的衣服。但金色上面忌用，金箋着雄黃，幾個月後就燒成暗淡的顏色了。

◎ 石黃

這種顏料在山水畫中不常用，古人卻不廢棄。《妮古錄》[84]記載：石黃用水一碗，用舊席片蓋在水碗上，放上灰，用炭火煅燒，等到石黃紅如火，拿起來放到地上，用碗蓋上它，等到冷卻細細研磨調和，畫松皮以及紅葉的時候用它。

◎ 乳金

先用白色小杯子少抹上膠水，將乾的時候弄碎金箔，用手指（剪去指甲）蘸膠一一粘入，用第二指研磨，等乾了，粘在碟子上。再用一滴左右的清水，研磨至多次乾枯多次溶解，以極細為標準（膠水不可用多，多了就浮起不能細細研磨，只以濕潤可粘住為佳）。再用清水將手指及碟子上一一洗淨，都放在一個碟子中，用微火加熱，一會兒金子沉澱，將上面黑色的水全部倒出，曬乾碟子內的好金子。臨用的時候稍稍加入極清稀膠水調和，不能多，多了金子就會發黑沒有光澤。又一法：將飽滿的皂莢內核，剝出白肉，溶化後成為膠，似乎更清。

◎ 傅粉

古人通常用蛤粉。其方法：用把蛤蚌殼煅燒後，研細，用水漂後利用。今天閩中下四府用白土刷牆，還多用蚌殼灰，用來代替石灰，仍有古人的遺韻。如今畫家則都用鉛粉了。其方法是把鉛粉用手指磨細，蘸上極清的膠水在碟子的中心摩擦，等摩擦乾，再蘸上極清的膠水，如此十幾次，則膠水鉛粉完全溶合在一起，然後搓成餅子，粘在碟子的一角曬乾。臨用時用滾開的水洗下，再滴入清清的幾滴膠水，撇出上面的使用，下面的擦去。研磨鉛粉必須用手指，是因為鉛粉經過人的氣息，鉛氣就容易消耗。

◎ 調脂

諺語說：「藤黃不要放入口中，胭脂不要弄到手上。」因為胭脂弄到手上，它的顏色在手上歷經數天不消散，非用醋清洗

不能消退。必須用福建胭脂，用少許滾開水略微浸濕，將兩根筆管像染坊中絞布的方法，絞出濃汁（也必須過濾出木棉的細渣滓），用溫水熬乾利用。

◎ 藤黃

《本草·釋名》記載，郭義恭《廣志》[85] 上說岳州、鄂州等地，山崖間海藤花的花蕊敗落在石頭上，當地人收其它，叫「沙黃」。在樹上採摘，叫「蠟黃」。今天訛傳為「銅苗」，為「蛇屎」，錯得更厲害。又有周達觀 [86]《直獵記》說：黃色的是樹脂，外族人用刀砍樹，汁液流出來，下一年收起來的。這種說法雖然跟郭義恭的說法不同，然而都是說的草木的花與汁液，從來沒有蟒蛇屎的說法，但氣味酸，有毒，腐蝕牙齒，貼在上面就掉落，舐它覺得舌頭麻，所以說「不要放入口中」。應當挑選一種像筆管的，叫做筆管黃，是最好的。

從前的人畫樹，通常用藤黃水放進墨汁裡，用來畫枝幹，便覺得效果蒼勁圓潤。

◎ 靛花

福建產的為上等，近日棠邑產的也較好。因為漚製藍花不在土坑內，沒有接受泥土的氣息，並且用的石灰少，所以色澤同其他地方產的差別較大。看靛花的方法，必須挑選那些質量很輕，而青翠中有紅頭泛出來的，拿細絹篩過濾掉草屑，用茶匙稍稍滴水到乳鉢中，用椎細細研磨。乾了再加水，滋潤時就再進行研磨。靛花四兩，研磨它必須人力一天，才浮出光彩。再加入清膠水，洗淨杵和鉢，全部倒入大碗內，澄清它，把上

面細的東西撇出來，碗底色澤粗而黑的，應當全部拋棄。把撇起來的東西放在烈日下，一天曬乾才好。如果第二天則膠就變質了。凡是製作其他顏色，四季都可以，唯獨靛花必須等到三伏天。而且繪畫中也只有這種顏色用處最多，顏色最好。

◎ 草綠

凡是靛花六分，加上藤黃四分，就是老綠；靛花三分，加上藤黃七分，就是嫩綠。

◎ 赭石

挑選赭石以質地堅硬且色澤豔麗的為好。堅硬如鐵與朽爛如泥的，都不入選。用小沙盆加水研磨，細如泥，投入極清的膠水，緩緩地用水漂，也取上層，底下所沉澱的粗糙且色澤暗淡的扔掉它。

◎ 赭黃

藤黃中加入赭石，用來點染深秋樹木，葉子色彩蒼黃，自與春初的嫩葉淡黃有區別。如果着色秋景中山腰的平坡，草間的小路，也應當用這種顏色。

◎ 老紅

為樹葉中丹楓的鮮明，烏桕的冷豔着色，就應當單純用朱砂。像柿樹、栗樹諸多夾雜的樹葉，必須用一種老紅色，應當在銀朱中加入赭石來着色。

◎ 蒼綠

初經霜的樹葉，綠色將要變黃，有一種蒼老暗淡的顏色，應當在草綠中加入赭石運用它。秋初的石坡土路，也用這種顏色。

◎ 和墨

樹木的陰陽、山石的凹凸處，在諸多色彩中陰處、凹處都應該加墨，則層次分明，有遠近相背的效果了。如果想樹木、石頭蒼勁圓潤，諸多色彩中盡可以加入墨汁，自有一層陰森之氣浮蕩在丘壑間。但是朱紅色只適合淡淡地着色，不適合加入墨汁。

我把各種沉重凝滯的顏色羅列在前面，而把赭石靛花清靜的顏色品種單獨放在後面，可見赭石靛花兩種顏色乃是畫山水的人日常使用的，是賓主之誼啊。丹砂石黛猶如高冠寬帶，賓主以禮相見，溫和莊重大方從容，怎能不居於前列？軍隊有行進的法度，凡是出動軍隊，勇士在前攻擊，謀士在幕後，那麼丹砂石黛就是我的勇士。又有德充於內的符驗，渣滓污穢每天去掉，清靜虛無每天進來，那麼赭石、靛花又居於清靜虛無之地。藝術，已經上升到道的境界了。

◎ 絹素

古代的畫到唐初，都用生絹。到周昉 [87]、韓幹以後，才用熱水燙到半熟，加入粉末，捶打如同銀板，所以人物精彩進入筆端。如今的人收藏唐朝的畫，一定憑藉絹來辨別，看到文理粗，便說不是唐畫，這是不對的。張僧繇的畫、閻立本 [88] 的畫，

世上所保存下來的都是生絹。南唐的畫，都是粗絹。徐熙[89] 用的絹有的像布。宋代有院絹，勻稱乾淨厚實稠密，有獨梭絹，細膩稠密像紙，達到七八尺寬。元代的絹類似宋絹，元代有宓機絹，也極其勻稱乾淨，大概出自我家鄉魏塘宓家，所以得名。趙孟頫、盛懋[90] 多用它。明代的絹，皇宮中也珍愛等同宋絹。

古代的畫絹呈淡墨色，卻有一種古色古香讓人喜愛。破口處一定有鯽魚口，連着三四根絲線，不直接斷裂，直接斷裂的是贗品。

◎ 礬法

絹選用松江地區織造的，不在斤兩輕重，只挑選那些像紙一樣紋理極其細膩且沒有脫線的，粘上畫幀邊框（也就是桲子）的上、左、右三邊（如果絹幅邊緣太緊，必須打濕再粘，否則繃不緊）。幀下用竹籤穿住。用細繩交叉纏在下邊框上（不要打成死結），等到上礬後絹面平整，沒有凹陷沒有偏處（然後打死結）。如果絹幅有七八尺那麼長，那麼幀的中間，應該放上一根撐棍。凡是粘好的絹一定等到完全乾透才可以上礬，未乾時上礬，絹就會脫落。上礬時排筆不要刷到粘邊上，否則絹也會脫落。即使等到乾透再刷沒有碰到粘邊，因為梅雨天返潮，絹也會脫落，此時要趕緊用礬水補刷沾邊。又或者萬一刷到粘邊上導致某些位置將要脫落時，要趕緊用竹片削成尖如鼠牙的竹釘釘住。礬絹的方法：夏天每七錢膠，兌礬三錢；冬天每一兩膠，兌礬三錢。膠必須挑選極其清亮且沒有氣泡的。近來生產的廣膠，多摻入大麥麵粉造假，不能用。礬必須先用涼

水泡開，不能直接投入熱膠水中，否則就成為熟礬了。凡是上膠礬水，一定要分成三道。第一道膠礬必須輕些；第二道要飽和，清透地刷上去；第三道要非常清淡才行。膠不能太重，太重就會色澤暗淡，且作畫完成後就多有迸裂的憂慮。礬也不能太重，太重絹上就會起一層白霜，作畫時阻礙運筆，着色也沒有光澤。凡是畫青綠等比較重的色彩，畫成之後，應該用很輕的礬水輕輕地過一道，裱裝時才不至於脫色。絹背面襯染的地方也是如此。上礬時，畫幀應該立起來，用排筆從左到右，一筆挨一筆橫向排刷。刷礬要勻，不能讓濕處看起來一條一條像房屋漏雨的痕跡。像這樣細心地上礬完成之後，即使不作畫看起來也是乾淨澄明，很值得鑒賞玩味。如果作畫遇到紋理稍粗的絹，就用水噴濕，放在石頭上捶打使紋理緻密，然後再繃框上礬。

◎ 紙片

宋代的澄心堂紙、宣紙、舊庫匹紙、楚紙，都可供畫家任意揮毫，潤燥隨心。只有宣紙中的一種叫做鏡面光和多次揭撕質地粗薄的高麗紙，雲南的鍍金箋，以及近來灰粉太重吸水性太強的普通紙，就是紙中的下品。遇到這種紙，即使是畫蘭花、竹子，也覺得是件違心的事。

◎ 點苔

古人畫山水多不點苔。點苔原本用來掩蓋皴法的雜亂。如果皴法沒有雜亂，又何必挖肉作瘡呢？不過即使需要點苔，也應該在着色諸項一一完成之後。比如王蒙的渴苔，吳鎮的攢苔，都是一絲不苟的。

◎ 落款

元以前畫家大多不在作品上面落款，即便是落款，也是隱藏在山石的空隙，唯恐書法不精，破壞畫面。元代倪瓚書法剛健飄逸，或者在詩末題跋，或者在跋後題詩，明代文徵明行款清秀工整，沈周落款筆法灑落，徐渭題詩奇崛縱橫，陳淳[91]題志精到卓絕，這些畫家的落款經常侵佔畫的位置，反而增添許多奇趣。近代粗鄙畫工，還是以不落款為好。

◎ 煉碟

凡是調色的碟子，先用淘米水溫煮一番，再用生薑汁調和大醬塗抹在底部，用文火慢慢加熱，可永保不開裂。

◎ 洗粉

凡是遇到畫上鉛粉發霉變黑的情況，用嘴嚼杏仁的汁水擦洗，一兩遍就可除去。

◎ 揩金

凡是泥金箋紙與扇面，有油不能作畫時，用一塊大絨布擦拭，就能受墨了。用粉末擦拭也可以去油，但始終會留下一層粉氣。也有用赤石脂去油的，但最終不如大絨布擦拭的效果好。

◎ 礬金

凡是碰到金箋上泥金泛起難畫，以及油光膠滑，畫不上去的情形，只要用薄薄的淡礬水刷上去，就好畫了。即使是好用的金箋，畫完後也應當敷上淡礬水，那麼裱裝時就沒有迸裂、

粘起的隱患了。

　　過去我侍奉櫟下先生 [92] 的時候，先生正在作《近代畫人傳》。也曾經向我這無知之人請教，並就有關問題進行商討。後來我寫成《畫董狐》[93] 一書，從晉唐一直到當代，或者一人一篇傳記，或者一篇中兼為數人立傳。有人把它稱為「畫海」，還在等待雕版付印。這裡特意採取淺說的方式，是為了方便初學者。但也很不惜用筆墨口舌引導勸進，不只讀書人看了後明白作畫的原理，即使是畫家，看見後也誠惶誠恐地認真拜讀。客人說，這也算是「遠方來服」了吧！我急忙捂住他的嘴巴讓他不要亂講。

　　　　　　　　　　　　　己未年古重陽節，新亭客樵記

註釋

1. 顧愷之（約 348 年—409 年），字長康，晉陵無錫人。精於人像、佛像、禽獸、山水，「六朝四大家」之一。代表作有《女史箴圖》《洛神賦圖》等。

2. 韓幹（約 706 年—783 年），唐代畫家，長安（今西安）人。代表作有《照夜白圖》《牧馬圖》等。

3. 李思訓（約 651 年—716 年），字建睍，唐代畫家，隴西成紀（今甘肅秦安）人，唐宗室李孝斌之子。曾任過武衛大將軍，世稱「大李將軍」，代表作有《江帆樓閣圖》等。

4. 吳道子（約 680 年—759 年），唐代畫家，陽翟（今河南禹州）人。他主要從事宗教壁畫的創作，被後世尊稱為「畫聖」，被民間畫工尊為祖師。代表作有《明皇受篆圖》《十指鍾馗圖》《天王送子圖》等。

5. 董源（不詳—約 962 年），字叔達，五代南唐畫家，鐘陵（今江西進賢）人，是南派山水畫的開山人。代表作有《夏景山口待渡圖》《瀟湘圖》等。巨然（生卒年不詳），五代南宋畫家，鐘陵人。早年在江寧開元寺出家，擅長山水畫，專攻江南山水，代表作有《萬壑松風圖》《山居圖》等。

6. 陸探微（不詳—約 485 年），南朝宋畫家，吳縣（今蘇州）人。宋明帝時期宮廷畫家，是以書法入畫的創始人，畫風對後世影響極大，但沒有一幅繪畫真跡留存至今。

7. 倪瓚（1301 年—1374 年），字元鎮，號雲林子，元代畫家，無錫人。擅長山水、竹石、枯木等，是南宗山水畫的代表畫家。代表作有《漁莊秋霽圖》《六君子圖》《容膝齋圖》等。

8. 王維（701 年—761 年），字摩詰，號摩詰居士，唐代畫家、詩人，蒲州（今山西運城）人。代表作有《輞川圖》《雪溪圖》等。

9. 郭忠恕（不詳—977 年），字恕先，五代末宋代初畫家，河南洛陽人。工於山水，擅畫界畫，代表作有《雪霽江行圖》、《明皇避暑宮圖》等。

10. 謝赫（479 年—502 年），南朝齊梁畫家、繪畫理論家。著有《古畫品錄》，提出中國繪畫的「六法」。

11. 劉道醇（生卒年不詳），北宋繪畫評論家，大梁人。著有《五代名畫補遺》《聖朝名畫評》等，提出了中國繪畫的「六要」和「六長」。

12. 郭若虛（生卒年不詳），北宋書畫鑒賞家、畫史評論家，山西太原人。著有《圖畫見聞志》等。

13. 饒自然（1312 年—1365 年），字太虛，元代繪畫評論家，江西人。著有《山水家法》，提出「繪宗十二忌」，論述了山水畫創作時應注意的諸多技術問題。

14. 夏文彥（生卒年不詳），字士良，號蘭諸生，元末明初畫家，浙江吳興（今浙江湖州）人，著有《圖繪寶鑒》等。

15. 朱景真（生卒年不詳），即朱景玄，為避諱稱為朱景真。唐代繪畫理論家，吳郡（今蘇州）人，編撰有《唐朝名畫錄》。

16. 黃休復（生卒年不詳），字歸本，北宋畫史研究家。著有《益州名畫錄》。

17. 張彥遠（815 年—907 年），字愛賓，唐代畫家、繪畫理論家，蒲州猗氏

(今江西臨猗) 人。著有《歷代名畫記》《法書要錄》等。

18. 趙幹 (生卒年不詳)，五代十國南唐畫家。擅畫山水、林木、人物，長於構圖佈局。代表作有《春林歸牧圖》《江行初雪圖》等。

19. 趙伯駒 (1120 年—1182 年)，字千里，趙匡胤的七世孫，南宋山水畫家。代表作有《風雲期會圖》《春山圖》等。

20. 趙伯驌 (1123 年—1182 年)，字晞遠，趙伯駒之弟，宋代畫家，擅金碧山水，代表作有《萬松金闕圖》《番騎獵歸圖》等。

21. 馬遠 (約 1140 年—約 1225 年)，字遙父，號欽山，南宋畫家，河中 (今山西永濟) 人。山水畫善於取景，喜作邊角小景，是「南宋四大家」之一，代表作有《踏歌圖》《華燈侍宴圖》等。

22. 夏珪 (生卒年不詳)，又名圭，字禹玉，南宋畫家，浙江臨安 (今杭州)人。以山水畫著稱，構圖常取半邊，是「南宋四大家」之一，代表作有《溪山清遠圖》《遙岑煙靄圖》等。

23. 張璪 (生卒年不詳)，字文通，唐代畫家，吳郡人。擅長畫山水松石，特別是松樹，代表作有《松石圖》等。

24. 荊浩 (約 850 年—不詳)，字浩然，號洪谷子，五代後梁畫家，山西沁水人。著有山水畫理論《筆法記》，提出繪景的「六要」，代表作有《雪景山水圖》等。

25. 關仝 (約 907 年—960 年)，五代後梁畫家，長安人。代表作有《關山行旅圖》《山溪待渡圖》等。

26. 米芾 (1051 年—1107 年)，字元章，號襄陽漫士，北宋書畫家，湖北襄陽人。「宋代四大家」之一，代表作有《草書九帖》《多景樓詩帖》等。米友仁 (1074 年—1153 年)，南宋書畫家，米芾長子。代表作有《瀟湘奇觀圖》等。

27. 元四大家指趙孟頫、吳鎮、黃公望、王蒙四位畫家。
趙孟頫 (1254 年—1322 年)，字子昂，號松雪，宋末元初書畫家，宋太祖十一世孫，吳興人。代表作有《水村圖卷》《重漢疊嶂圖》等。吳鎮 (1280 年—1354 年)，字仲圭，號梅花道人，元代畫家，浙江嘉興人。代表作有《漁父圖》《雙松平遠圖》等。黃公望 (1269 年—1354 年)，字

子久，號一峰，元代畫家，平江常熟人。代表作有《富春山居圖》《九峰雪霽圖》等。王蒙（1308 年—1385 年），字叔明，號黃鶴山樵，元代畫家，趙孟頫外孫，吳興人。代表作有《青卞隱居圖》《夏山高隱圖》等。

28. 禪宗六祖即六祖慧能（638 年—713 年），唐代佛教高僧，廣東新興人，佛教禪宗南宗創始人。

29. 馬駒（709 年—788 年），名道一，本姓馬，唐代佛教高僧，主張「自心是佛」、「凡所見色，即是見心」。

30. 雲門（生卒年不詳），即雲門宗，五代時期創始於韶州雲門山，中國佛教禪宗五家之一。

31. 張衡（78 年—139 年），字平子，東漢科學家、文學家，南陽西鄂人。發明渾天儀、地動儀，著有《二京賦》《歸田賦》等。

32. 蔡邕（133 年—192 年），字伯喈，東漢書畫家、文學家，陳留郡圉縣人。著有《熹平石經》《郭林宗碑》等。

33. 楊修（175 年—219 年），字德祖，東漢末年文學家，華陰人。著有《答臨淄侯箋》《孔雀賦》等。

34. 諸葛亮（181 年—234 年），字孔明，號臥龍，三國蜀國政治家、軍事家，徐州人。

35. 嵇康（223 年—263 年），字叔夜，三國魏國文學家、思想家、音樂家，銍縣人。「竹林七賢」之一，其思想主張成為了魏晉玄學的重要構成部分。

36. 王羲之（303 年—361 年），字逸少，東晉書法家，琅邪臨沂人，後遷居會稽（今紹興）。被譽為書聖，代表作有《蘭亭集序》等。

37. 王廙（276 年—322 年），字世將，東晉書畫家，王羲之的叔父，琅邪臨沂人，擅長書畫。

38. 王獻之（344 年—386 年），字子敬，小名官奴，東晉書法家、詩人，王羲之第七子。代表作有《鴨頭丸帖》《中秋帖》等。

39. 溫嶠（288 年—329 年），字泰真，一作太真，東晉政治家，太原祁縣人。平定王敦之亂、蘇峻之亂。

40. 陶弘景（458 年—536 年），字通明，南朝齊、梁道教思想家，丹陽秣陵（今南京）人。著有《本草經集注》等。

41. 盧鴻（生卒年不詳），字浩然，一作灝然，幽州範陽人，隱居嵩山。代表作有《盧鴻草堂十志圖跋》。

42. 司馬光（1019年—1086年），字君實，號迂叟，北宋文學家、史學家，山西夏縣人，主持編纂《資治通鑒》。

43. 朱熹（1130年—1200年），字元晦，號晦庵，別稱紫陽，南宋哲學家、教育家，婺源人。著有《四書章句集注》《周易本義》等。

44. 蘇軾（1037年—1101年），字子瞻，號東坡居士，北宋文學家、政治家，眉山人。「唐宋八大家」之一，「北宋四大書法家」之一，開創湖州畫派，代表作有《赤壁賦》《黃州寒食詩帖》《古木怪石圖》等。

45. 李唐（1066年—1150年），字晞古，宋代畫家，河陽三城（今河南孟縣）人。「南宋四家」之一，擅長畫山水，代表作有《萬壑松風圖》等。

46. 劉松年（1155年—1218年），南宋畫家，錢塘人。擅畫山水，內容多以江南山水風光為對象，代表作有《四景山水圖》《天女獻花圖》等。

47. 高克恭（1248年—1310年），字彥敬，號房山，元代詩人、畫家，回鶻人。代表作有《雲橫秀嶺圖》等。

48. 方從義（1302年—1393年），字無隅，號方壺，元代畫家，江西貴溪人。代表作有《山蔭雲雪圖》《武夷放棹圖》等。

49. 展子虔（約550年—604年），北週末隋初畫家，渤海（今河北滄州）人。代表作有《遊春圖》。

50. 鄭法輪（生卒年不詳），北周末隋初畫家，吳郡人，擅長畫宗教人物。

51. 張僧繇（生卒年不詳），南朝梁畫家，吳郡人。善畫人物故事畫和宗教畫，代表作有《漢武射蛟圖》《二十八宿神形圖》。

52. 李昭道（生卒年不詳），字希俊，唐代畫家，李思訓之子。甘肅天水人，擅長青綠山水，代表作有《春山行旅圖》、《明皇幸蜀圖》等。

53. 李成（919年—967年），字咸熙，宋代畫家，山東營丘（今青州）人。擅長畫山水，代表作有《寒林平野圖》《晴巒蕭寺圖》等。

54. 沈周（1427年—1509年），字啟南，號石田，明代書畫家，長洲（今蘇州）人。「明四家」之一，隸屬吳門畫派，代表作有《廬山高圖》《秋林話舊圖》等。

55. 王洽（約 734 年—805 年），又稱王墨，唐代畫家，作畫喜歡大潑墨，擅長畫松石山水。

56. 《說文解字》，作者為東漢許慎，它是中國第一部系統地分析漢字字形和考究字源的字書。

57. 《釋名》是一部訓解詞義的書，由東漢劉熙撰寫，專門探求事物的名源，從語言聲音角度推求字義的由來。

58. 郭熙（約 1000 年—約 1080 年），字淳夫，北宋畫家，河陽溫縣人。著有《林泉高致集》（其子收集其繪畫理論編撰而成），代表作有《關山春雪圖》《窠石平遠圖》等。

59. 李公麟（1049 年—1106 年），字伯時，號龍眠居士，北宋畫家，舒城人。擅長畫馬和人物，代表作有《五馬圖》《臨韋偃牧放圖》等。

60. 黃庭堅（1045 年—1105 年），字魯直，自號山谷道人，宋代詩人、書法家，洪州分寧（今江西九江）人。「宋代四大家」之一，代表作《松風閣詩帖》《李白憶舊遊詩卷》等。

61. 錢穀（1508 年—1572 年），字叔寶，自號懸罄室，明代畫家，吳越王裔，吳縣（今江蘇蘇州）人。吳門畫派第二代，師從文徵明，代表作有《秋堂讀書圖》《雪山策賽圖軸》等。

62. 文徵明（1470 年—1559 年），原名壁，字徵明，衡山居士，明代書畫家、文學家，長州人。「明四家」之一，代表作有《湘君夫人圖》《石湖草堂》等。

63. 夏昶（1388 年—1470 年），本名朱昶，字仲昭，號自在居士、玉峰，明代畫家，江蘇崑山人，代表作有《湘江風雨圖卷》《滿林春雨圖軸》等。

64. 王紱（1362 年—1416 年），字孟端，號友石生，別號九龍山人，明代畫家，江蘇無錫人。
吳門畫派先驅，代表作《燕京八景圖》《瀟湘秋意圖》等。

65. 歐陽修（1007 年—1072 年），字永叔，號醉翁、六一居士，北宋政治家、文學家，廬陵（今江西吉安）人，代表作有《新唐書》《新五代史》等。

66. 徐渭（1521 年—1593 年），字文長，號青藤老人，明代文學家、書畫家，山陰（今紹興）人。代表作有《墨花圖》《墨葡萄圖》等。

67. 沈約（441 年—513 年），字休文，南朝時期文學家、史學家，吳興人。

「竟陵八友」之一，與諸人共創「永明體」，推進古體詩向近體詩轉變，著有《宋書》《沈隱侯集》等。

68. 謝朓（464 年—499 年），字玄暉，南朝齊山水詩人，陳郡陽夏（今河南太康）人。「竟陵八友」之一，與沈約等人共創「永明體」，詩風清新秀麗，代表作有《晚登三山還望京邑》等。

69. 任昉（460 年—508 年），字彥升，南朝文學家，樂安郡博昌（今山東壽光）人。「竟陵八友」之一，著有《述異記》《雜傳》《地記》等。

70. 庾肩吾（487 年—551 年），字子慎，南朝梁代文學家、書法理論家，南陽新野人。著有《書品》，敘述書法的源流演變。

71. 杜牧（803 年—約 852 年），字牧之，號樊川居士，唐代詩人、書畫家，京兆萬年（今陝西西安）人。著有《樊川文集》等。

72. 林逋（967 年—1028 年），字君復，賜謚「和靖先生」，北宋書法家，錢塘（今浙江杭州）人，代表作有《自書詩》《二帖》等。

73. 魏野（960 年—1019 年），字仲先，號草堂居士，北宋詩人，多作山水田園詩，詩風清淡樸實，代表作有《草堂集》。

74. 鄭文林（生卒年不詳）號顛仙，明代畫家，閩侯（今屬福建）人。善畫山水、人物，畫風粗獷豪放，「浙派」晚期畫家，代表作有《二仙圖》《女仙圖》等。

75. 張復（約 1403 年—1490 年），字復陽，以字行，號南山，明代畫家，浙江平湖人。善畫山水寫意，代表作有《山水圖》等。

76. 鍾欽禮（生卒年不詳），號會稽山人，浙江上虞人。「浙派」晚期畫家，代表作有《雪溪放艇圖》《漁樵問答圖》等。

77. 蔣嵩（生卒年不詳），字三松，號徂來山人、三松居士，明代畫家，江寧（今南京）人。擅長畫山水人物，「浙派」晚期畫家，代表作有《盧洲泛艇圖》《秋溪曳杖圖》等。

78. 張路（1464 年—1538 年），字天馳，號平山，明代畫家，大梁（今開封）人。在民間從事繪畫活動，「浙派」晚期畫家，代表作有《山雨欲來圖》《山水人物圖》等。

79. 汪肇（生卒年不詳），字德初，自號海雲，明代書畫家，安徽休寧人。

擅山水、人物、花鳥，「浙派」晚期畫家，代表作有《蘆雁圖》《柳禽白鷳圖》等。

80. 吳偉（1459 年—1508 年），字次翁，號小仙，明代畫家，江夏（今湖北武漢）人。曾為宮廷畫師，繪畫以人物居多，山水次之，代表作有《仙蹤侶鶴圖》《芝仙圖》等。

81. 屠隆（1544 年—1605 年），字長卿，號赤水，明代文學家、戲曲家，浙江鄞縣人。著有《安羅館清室》《考槃餘事》等，《畫箋》為《考槃餘事》中的一篇札錄，對各朝代繪畫做了簡短的點評。

82. 公孫衍（生卒年不詳），魏國人，戰國時期的政治家、外交家、軍事家，縱橫學派的代表人物之一，主張合縱抗秦。

83. 張儀（不詳—前 309 年），魏國人，戰國時期政治家、外交家、謀略家，遊說各諸侯國，主張連橫親秦。

84. 《妮古錄》明代陳繼儒撰寫，共四卷本，內容是一些書畫、碑帖、古玩雜記及逸聞趣事。

85. 郭義恭（生卒年不詳），晉代學者，撰有《廣志》，書中記載了南方地區的風土物產。

86. 周達觀（約 1266 年—1346 年），字達可，號草庭逸民，元代地理學家，溫州永嘉人，著有《真臘風土記》等。

87. 周昉（生卒年不詳），字仲朗，一字景玄，唐代畫家，京兆（今陝西西安）人。善畫宗教人物畫、仕女畫，代表作有《揮扇仕女圖》《簪花仕女圖》等。

88. 閻立本（不詳—673 年），唐代畫家，雍州萬年（今陝西西安）人。擅長畫人物、車馬、台閣，尤其是宗教人物，代表作有《步輦圖》《歷代帝王圖》等。

89. 徐熙（生卒年不詳），五代南唐畫家，江寧人，善畫花竹林木，蟬蝶草蟲，代表作有《雪竹圖》等。

90. 盛懋（生卒年不詳），字子昭，元代畫家，浙江嘉興人。畫風嚴整，筆墨清潤，代表作《秋舸清嘯圖軸》《秋江待渡圖》等。

91. 陳淳（1483 年—1544 年），字道復，號白陽山人，明代畫家，長洲（今江蘇蘇州）人，擅長花鳥畫，代表作有《紅梨詩畫圖》《山茶水仙圖》等。

92. 周亮工（1612 年—1672 年），字元亮，別號陶庵，學者稱為櫟下先生，明末清初文學家、篆刻家。代表作有《賴古堂集》《讀畫錄》等。

93. 董狐，春秋時晉國的太史。董狐開創中國史學直筆傳統的先河，所謂直筆，就是根據事實記載，不隱瞞、不誇大，真實地反映情況的書寫方式。

青在堂畫蘭淺説

宓草氏説：每一種圖譜之前，都要考證古人畫法，加入自己的想法。首先確立法度，然後是歌訣，然後是各種起手式，便於學者循序漸進，就像初學寫字，一定先從筆畫少的字寫起，再寫筆畫多的，從一筆兩筆到十幾筆不等。所以在起手式中，花葉和枝幹，從少瓣直到多瓣，從小葉直到大葉，從單枝直到多枝，各自以此類推。使初學者胸中眼中，就像學會了永字八法，即使是成百成千的字，也超不出這個範圍。希望學畫者從淺説逐漸深入探求，這樣就能超越技巧領悟到繪畫的規律了。

◎ 畫法源流

畫墨蘭從鄭思肖[1]、趙孟堅[2]、管道升[3]之後，繼承他們而崛起的，從來都不缺乏人才，而這些畫家又分為兩派。一派是文人寄託情懷，他們的豪放飄逸的氣韻呈現在筆端；一派是大家閨秀的傳神之作，她們的悠閒姿態浮現在紙上，都有各自的妙處。趙孟奎[4]和趙雍[5]用家法傳授，揚無咎[6]與湯正仲[7]則是舅舅和外甥之間傳承。楊維翰[8]與趙孟堅同時代，二人都字子固，而且都擅長畫蘭，不分高下。到了明代張寧[9]、項墨林[10]、

吳秋林、周天球 [11]、蔡一槐 [12]、陳元素 [13]、杜子經、蔣清 [14]、陸治 [15]、何淳之 [16]，人才一批接一批地出現，真是墨硯生香，滋潤眾蘭，盛極一時。管仲姬之後，女流之輩爭相效仿。到明代的馬湘蘭 [17]、薛素素 [18]、徐翩翩、楊宛 [19]，都是煙花巷中的麗人畫幽蘭。雖然這些人的身份讓蘭花蒙羞，但她們筆下的蘭花超凡脫俗，與尋常花草大不相同。

◎ 畫葉層次法

畫蘭全在於畫葉，所以先談畫葉。畫葉必須從起手一筆學起，一葉分三段，有釘頭鼠尾螳肚的說法。兩筆則交叉如鳳眼狀，三筆則從田字框的中心穿過，四筆、五筆應該夾雜折葉，下面包在蘭草根的外皮中，形狀像魚頭。叢生的蘭草葉多，要俯仰有致才能生動，葉子交叉但不重疊。必須明白蘭葉與蕙葉的不同，前者纖細柔順，後者粗壯勁健。畫蘭草入手的方法，大概就是這些。

◎ 畫葉左右法

畫葉有左右二式。不說畫葉，而說撇葉，就像寫字用的撇法。運筆從左到右是順勢，從右到左是逆勢。初學要從順勢學起，方便運筆，也應該漸漸熟習逆勢，一直到左右二式都擅長，才能達到精妙的境界。如果拘泥於順勢，葉子只能偏向一邊，就不是完整的方法。

◎ 畫葉稀密法

蘭葉雖然只有幾筆，卻有風韻飄舉的儀態，就像雲霞般的

衣服明月般的佩飾，瀟灑自由，沒有一點世俗氣。成叢的蘭，葉子要遮掩花，花後更要穿插葉子，雖然看起來像是從根部長出的，但不能和前面的蘭葉混雜。能做到意到筆不到的，才稱得上老手，必須仔細地效法古人。從三五片到幾十片蘭葉，葉子少卻不顯得單薄羸弱，葉子多卻不顯得糾結紛亂，自然就能繁簡適當了。

◎ 畫花法

畫花要學會俯仰、正反、含放等方法。花莖長在葉叢中，而花頭露出葉叢外，一定要有向背、高低的區別才不顯得重複累贅。花後用葉片襯托，花藏在葉中。偶爾也有伸出葉叢之外的，不可拘泥。蕙花雖然與蘭花形狀相同，但風韻比不上蘭花。蕙花是一根花莖挺立，四面着花，花開有先後，花莖挺直就像人站立，花頭沉重就像下垂，各有姿態。蘭蕙花瓣最忌諱像五指張開的形狀，一定要有掩映屈伸的姿勢。花瓣要輕盈宛轉，自相襯托呼應。練習時間長了，方法熟練了，就能得心應手。開始按照方法練習，漸漸超出方法的約束，就算完美了。

◎ 點心法

蘭花點心，就像為美人點畫眼睛。眼波有情，能令整個人生動起來，點心是畫蘭花神韻的關鍵。畫花的精微之處全在這裡，又怎麼能夠輕視呢？

◎ 用筆墨法

元代僧人覺隱說：「用喜悅的心態畫蘭，用憤怒的心態畫

竹。」因為蘭葉翩翩若飛，花蕊舒放伸展，有歡喜的神態。凡是初學一定從練筆開始，執筆要懸腕，用筆自然輕便合適，筆畫遒勁圓潤活潑。用墨濃淡要合乎法度，畫葉適合用濃墨，畫花適合用淡墨，點花心適合用濃墨，花莖、花苞都適合用淡墨，這是常規的方法。如果要畫彩色花卉，更需要了解正面葉適合用濃墨，反面葉適合用淡墨；前面的葉子適合用濃墨，後面的葉子適合用淡墨。應當作進一步的探求。

◎ 雙鈎法

畫蘭蕙用勾勒的方法，古人已經用了，但屬於雙鈎白描，這也是畫蘭的一種方法。如果為了更逼真地描繪蘭花的形狀顏色，用青綠點染，反而失去了蘭花的自然天真，沒了風韻。但雙鈎法在畫蘭的眾多方法中又是不可或缺的，所以就把這種方法附在後面。

◎ 畫蘭訣 (一)

畫蘭精妙處，氣韻最為先。

墨要用精品，水要用新泉。

硯台要洗淨，畫筆忌雜亂。

先學四葉法，訣竅在長短。

一葉配合好，嫵媚又嬌妍。

各在葉邊交，再添葉一片。

第三片葉要居中，第四片葉要簇擁，再增兩葉才完全。

墨要分成兩種色，用墨濃淡可循環。

花瓣要用淡墨畫，乾枯墨畫花萼鮮。

運筆快速如閃電，最忌動作太遲緩。
蘭花生動靠姿勢，正面背面傾斜偏。
要想都合適，分佈要自然。
花苞三個花五朵，聚攏一處顏色鮮。
迎風擺動陽光下，花萼優美又鮮豔。
帶霜或者雪中立，葉子半垂像冬眠。
花枝花葉相搭配，就像鳳凰舞翩翩。
花頭花萼要瀟灑，要像蝴蝶正飛遷。
外殼表皮來打扮，碎葉堆積地上亂。
畫石要用飛白法，一塊兩塊在旁邊。
其他例如車前草，可以畫在地坡前。
或畫翠竹來裝點，畫上一竿或兩竿。
為助畫面真實感，荊棘生在花旁邊。
畫蘭師法趙松雪，唯此才能得真傳。

◎ 畫蘭訣（二）
畫蘭先要撇出葉，手腕力度要輕盈。
兩片葉要分長短，叢生蘭花要縱橫。
折葉垂葉當順勢，俯仰情態自然生。
要想花葉分前後，墨色深淺要分明。
畫花以後補畫葉，積聚外皮要包根。
淡墨畫花要高出，柔軟枝條莖來承。
花瓣要分向和背，姿態務必要輕盈。
花莖藏在花葉內，花開濃墨點花心。
花朵全開才上仰，花朵初開要斜傾。

花喜陽光爭朝向，風中就像笑臉迎。

低垂枝條像帶露，抱團花蕊含馨香。

五個花瓣別像掌，要像手指有屈伸。

佩蘭花莖要直立，佩蘭葉子要勁挺。

四面外形要收放，枝頭逐漸添花英。

幽姿出自手腕下，筆墨為它傳神情。

註釋

1. 鄭思肖（1241 年—1318 年），字憶翁，號所南，連江（今福建福州連江縣）人。宋末詩人、畫家。代表作有《心史》等。

2. 趙孟堅（1199 年—1264 年），字子固，號彝齋，宋宗室，吳興（今浙江湖州）人。南宋畫家，代表作有《墨蘭圖》《墨水仙圖》等。

3. 管道升（1262 年—1319 年），字仲姬，德清茅山（今浙江湖江德清縣東部）人，元代女書法家、畫家、詩詞創作家，擅畫竹蘭，代表作有《墨竹圖》《水竹圖》等。

4. 趙孟奎（生卒年不詳），字文耀，號春谷，南宋書畫家，善畫竹石蘭蕙。

5. 趙雍（1289 年—1369 年），字仲穆，趙孟頫次子，浙江湖州人。元代書畫家，書畫繼承家學。

6. 揚無咎（1097 年—1171 年），字補之，號逃禪老人，清江（今江西樟樹）人。南宋詞人、畫家，擅長畫墨梅。

7. 湯正仲（生卒年不詳），字叔雅，號閒庵，揚無咎外甥，江西人，南宋畫家。

8. 楊維翰（生卒年不詳），字子固，號方塘，浙江諸暨人，明朝書畫家，善畫墨竹，著有《藝遊略》等。

9. 張寧（1426 年—1496 年），字靖之，號方洲，浙江海鹽人。擅長詩文

書法，著有《方洲集》。

10. 項墨林（1525 年—1590 年），原名項元汴，字子京，號墨林，浙江嘉
 興人。明朝收藏家、鑒賞家，代表作有《墨林山人詩集》《蕉窗九錄》
 等。

11. 周天球（1514 年—1595 年），字公瑕，號幻海，江蘇蘇州人。明代書
 畫家，代表作有《明周天球行書七言律詩軸》《明周天球墨蘭卷》等。

12. 蔡一槐（生卒年不詳），字景明，福建晉江人。明代官員，擅長小楷行
 草、墨蘭竹石。

13. 陳元素（生卒年不詳），字古白，號素翁，江蘇蘇州人。明代書畫家、
 文學家，代表作有《墨蘭圖》《致思曠哲兄尺牘》等。

14. 蔣清（生卒年不詳），字冷生，江蘇丹陽人，擅畫蘭竹。

15. 陸治（1496 年—1576 年），字叔平，自號包山，吳縣（今江蘇蘇州）
 人。明代畫家，隸屬吳門畫派，代表作有《雪後訪梅圖》《仙圃長春圖》
 等。

16. 何淳之（生卒年不詳），字仲雅，號太吳，江寧（今江蘇南京）人，明
 代書畫家。

17. 馬湘蘭（1548 年—1604 年），本名馬守貞，字玄兒。明朝詩人、畫
 家，秦淮八艷之一，代表作有《墨蘭圖》等。

18. 薛素素（生卒年不詳），字潤卿，江蘇吳縣人。明朝詩人、書畫家，代
 表作有詩集《南游草》等。

19. 楊宛（不詳—1644 年），字宛若，明末金陵秦淮名妓。

青在堂畫竹淺說

◎ 畫法源流

李衎[1] 在《竹譜》中自稱畫墨竹初學王曼慶[2]，得到黃華老人[3]的真傳。黃華畫竹是私自學習文同[4]的，因尋求得文同的真跡，窺見了其中的奧妙，於是更進一步了解古人勾勒着色的方法。上溯王維、蕭悦[5]、李頗、黃筌[6]、崔白[7]、吳元瑜[8]等人，認為在文同之前，畫竹只流行勾勒着色之法。有人説：五代有婦人李氏，描畫月光下窗上的竹影，開始創立了畫墨竹的方法。

據考證，孫位[9]、張立[10]已經因為畫墨竹而聞名唐代，可見畫墨竹方法的創立要早於五代。黃庭堅説：「吳道子畫竹，不加彩色，已經很像竹子的形貌。」似乎表明畫墨竹的方法創始於吳道子，墨竹與勾勒竹兩種畫法，唐人都擅長。

從文同開始才有了專畫墨竹的名家。他的出現就像皓日當空，使小火炬的光芒全部黯然失色。師承文同墨竹法的人，每一個朝代都有，同時代的蘇軾也以他為師。當時師法文同的，往往也同時學習蘇軾。他們就像是一盞明燈中分出的兩支燈焰，光芒照耀古今。金代的完顏疇[11]，元代的李衎父子、自然

老人[12]、樂善老人[13]，明代的王紱[14]與夏昶[15]，就像佛教一花開五葉的傳法歷程一樣，薪火相繼。所以文同、李衎、丁權[16]都曾撰寫竹譜來傳播這一派的畫法，可謂盛極一時。其中宋克[17]畫硃竹，程堂[18]畫紫竹，解處中[19]畫雪竹，完顏亮[20]畫方竹，都是超越眾竹譜的別的流派，就像禪宗裡有「散聖」一樣。

◎ 畫墨竹法

畫竹先畫竿，畫竿要預留畫節的位置，竹梢分節要短，到竹竿中部漸漸加長，再到根部又漸漸開始變短。

畫竿忌朧腫、太枯、太濃，忌分節長短一致。竹竿兩頭要像劃界一樣清晰。畫節要上下相承接，形狀像半圓，又像沒有點的「心」字。離開地面五節，就開始生枝生葉。

畫竹葉時蘸墨要飽，一筆下去，不能停留不動，葉形自然堅挺利落，既不像桃葉也不像柳葉，筆畫的輕重要做到心手相應。畫「个」字三筆要破開，畫「人」字兩筆要向兩邊分開。結頂的枝葉要像鳳凰的尾巴一樣緊密聚集，左右看顧，相互對齊並保持均衡，每一根竹枝都附着在竹節上，每一片葉子都長在竹枝上。風晴雨露，各有姿態；反正俯仰，各有形態；轉側起伏，各有理法。一定要悉心探求，自然能得到畫竹的方法。如果一根竹枝的安排不妥當，一片竹葉的安排不合適，就會成為一整塊美玉上的斑點了。

◎ 位置法

畫墨竹的章法全在幹、節、枝、葉這四者上面。如果不依照規矩，就是白費工夫，最終也難以成就畫作。大凡蘸墨有深

淺，下筆有輕重，順筆逆筆交互往來，要清楚它的來龍去脈。從筆墨的濃淡粗細，就可以看出它的枯萎和繁茂。生發枝條佈置葉片，要做到互相應承。

黃庭堅說：「發枝不能應節，亂葉無從着枝。」必須每一筆都有活力，每一面都生動自然。四面都秀美，枝葉像活的一般，才是完美的竹子。但古今畫墨竹的人雖多，能得到門徑的人卻很少。不是失之於簡單粗率，就是失之於繁複雜亂。有的竹根、竹幹畫得很好，但竹枝、竹葉安排錯誤；有的佈局還可以，但向背安排違背法度；有的葉子像刀切一般整齊，有的身形像木板一樣平直。粗俗雜亂，難以勝舉。其中即使有稍稍區別於常人的，但也僅能做到「盡美」，至於「盡善」，恐怕就做不到了。只有文同憑着天賦才華，與生而知之的聖人比肩，下筆如有神助，完美渾然天成，馳騁於法度之中，逍遙在世俗以外，隨心所欲卻不超越準則。後學者不要陷在俗風惡習之中，一定要知道哪些東西是最重要的。

◎ 畫竿法

畫竿如果只畫一兩竿，墨色就可隨便一點。但如果畫三竿以上，前面的用墨就要濃些，後面的用墨依次要淡些。如果墨色一致，就不能區分前後了。從竹梢到竹根，雖是一節一節畫成，但筆意要連貫。整竿分節，根部、梢部要短些，中間逐漸加長。每竿的墨色要均勻，運筆要平直，兩邊要圓渾周正。如果用筆臃腫歪斜，墨色不均勻，粗細濃枯混雜，甚至分節留空長短相同，都是畫竹的禁忌，千萬不可觸犯。常見世俗人用菖蒲、細布、槐樹皮，或者把紙摺疊後再蘸墨畫竿，不管根、梢，

都一樣粗細，用筆呆板平淡，毫無竹竿的圓潤立體感。只能惹人發笑罷了，千萬不可效仿。

◎ 畫節法

竹竿畫成之後，畫節是最難的部分。上一節要覆蓋下一節，下一節要承接上一節。中間雖然是斷開的，筆意卻要連貫。上一筆兩頭翹起，中間凹下，形狀像稍微彎曲的月牙，便能看出竹竿渾圓的感覺。畫下一筆根據上一筆的筆意，用同樣的辦法承接上去，上下筆意自然連貫。節空不能兩端同樣寬，也不能同樣窄。同樣寬看起來像圓環，同樣窄就會顯得拘謹刻板。節端不能太彎，也不能相距太遠。如果太彎看起來就像骨節，如果相距太遠，上下節之間的筆意就無法貫通，竹子也就沒有生氣了。

◎ 畫枝法

畫枝各自有各自的名稱，生葉的地方叫丁香頭，交叉的地方叫作雀爪，直枝叫釵股，從枝頭往枝杈畫叫垛疊，從枝杈往枝頭畫叫迸跳。

下筆一定要剛勁有力圓潤遒勁，筆意連綿不斷，運筆要迅速，不能緩慢。老枝挺拔而起，竹節大且枯乾消瘦；嫩枝就顯得柔和且順滑，竹節小且顯得豐滿潤滑。竹葉多就枝條下壓，竹葉少就枝條上仰。畫風吹拂下的竹枝和雨中的竹枝可以觸類旁通，也要懂得臨時變通，不能千篇一律。尹白和宋郢王趙楷是根據竹枝的形狀畫竹節，既然不是常規的畫法，如今也就不敢取用了。

◎ 畫葉法

畫竹葉下筆要雄健流利，重按輕提，一筆帶過，稍加停頓，葉片就顯得遲鈍寬厚而不鋒利了。這是畫竹子最難的一關，缺少了這一項功夫，就不再是真正的墨竹了。

畫竹葉有所忌諱，後學者一定要了解。粗大的忌諱像桃葉，纖細的忌諱像柳葉。一片竹葉忌諱獨自生出，兩片竹葉忌諱並排而立，三片竹葉忌諱交叉如「又」字，四片竹葉忌諱編排如「井」字，五片竹葉忌諱像手指或如蜻蜓。露中的竹葉濕潤，雨中的竹葉低垂，風中的竹葉翻轉，雪中的竹葉受壓。它們或反或正或低或昂，各有姿態，不能一概塗抹，否則就和染黑絹沒有甚麼區別了。

◎ 勾勒法

先用柳木炭條勾出虛線竹竿，再分出左右的枝梗，然後用墨線勾葉。葉子畫成之後，再根據用炭條所勾勒的竿、枝、節的位置，依次畫出，使枝頭的鵲爪和葉子都能完全銜接。要注意各部分之間的穿插避讓，才能看出層次。竹竿前後的墨色用濃淡墨勾勒，前面的要濃些，後面的要淡些。這是勾勒竹子的方法。它的陰陽向背、立竿畫葉的方法和畫墨竹的方法相同，可以類推。

◎ 畫墨竹總歌訣

黃老初傳勾勒竹，東坡與可始用墨。
李氏窗間描竹影，息齋夏呂皆此體。
幹如篆，節如隸，枝如草書葉如楷。

筆法相傳不用多，四體精熟要掌握。

絹紙要好墨要淡，筆毫要純不分叉。

未下筆時意先行，枝枝葉葉一幅中。

起筆寫「分」再寫「个」，疏處空來墮處墮。

墮處切記別模糊，疏處要畫枝來補。

風竹狀態幹要挺。墮枝上翻幹要偏。

竹葉翩翩如鴉飛，雨竹橫畫似睡眠。

晴竹體態像「人」字，嫩竹一排老竹分。

起筆枝頭用小葉，結頂還要用大葉。

帶露之竹似雨竹，晴竹不斜雨不如。

結尾要露一梢長，穿破葉叢枝頭曲。

畫雪竹要貼油布，雨枝要向下垂伏。

布邊染成巨齒狀，揭開油布雪滿枝。

畫法要統一，竹病要牢記。執筆高懸腕，運筆要爽利。

心意懶散不要畫，要等心神安靜時。

忌鼓架，忌對節，忌編籬，忌逼邊。

井字蜻蜓人手指，瞖眼桃葉和柳葉。

下筆畫時別打怵，或快或慢念口訣。

畫到廢筆積成山，何怕奧妙不能窮？

老幹高畫長梢拂，經歷冰雪比金玉。

風晴雨雪月煙雲，歲寒高節藏在心。

湘江景，淇園趣，娥皇故事七言句，

萬竿千畝總合宜，墨客騷人寫遭遇。

◎ 畫竿訣

竹竿中長上下短，只要節彎竿不彎。

每竿畫節別並列，筆墨濃淡仔細觀。

◎ 點節訣

竹竿畫成先點節，濃墨點節最分明。

或俯或仰要圓潤，竹枝應從竹節生。

◎ 安枝訣

安排竹枝分左右，萬萬不可偏一邊。

竹梢畫成鵲爪形，全竹形象現筆端。

◎ 畫葉訣

畫竹有訣竅，畫葉為最難。

葉葉生筆底，片片出指端。

老嫩葉區別，陰陽葉互摻。

竹枝先承葉，竹葉要遮竿。

葉葉相疊加，姿勢如飛仙。

一葉忌孤懸，二葉忌並肩。

三葉忌聚首，五葉忌列班。

春來嫩枝要上仰，夏季濃蔭在下邊。

秋冬要有霜雪姿，可與松梅結伴三。

天氣放晴枝葉俯，風雨交加墜下邊。

順風枝葉不可「一」字排，帶雨枝葉不作「人」字列。

應該交叉並掩映，最忌排比和重疊。

要分前枝和後枝，須別濃墨和淡墨。

畫葉有四忌，兼忌成排偶。

尖葉不像蘆，細葉不似柳。

三葉不作「川」字形，五葉不似五指手。

畫葉起手於一筆，一筆生發二和三。

「分」字「个」字疊相加，位置還要仔細安。

中間安插側面葉，還須細筆來拼完。

並排緊挨要打破，筆畫雖斷意要連。

畫竹先畫竿，畫枝把節點。

前代畫竹者，口訣有流傳。

畫竹有法度，關鍵在畫葉。

前人有口訣，今編為長歌。

內容再擴展，用來傳法則。

註釋

1. 李衎 (1245 年—1320 年)，字仲賓，號息齋道人，薊丘 (今北京市) 人，元代畫家，擅長畫竹，代表作有《四清圖》《沐雨圖軸》等。

2. 王曼慶 (生卒年不詳)，字禧伯，自號澹游，王庭筠之子，金代書畫家。

3. 黃華 (1151 年—1202 年)，即王庭筠，字子端，號黃華老人，別號雪溪，遼東 (今遼寧省境內) 人。金代書畫家，代表作《幽竹枯槎圖》等。

4. 文同 (1018 年—1079 年)，字與可，號笑笑居士，梓州永泰縣 (今四川鹽亭縣東北面) 人。北宋畫家，畫竹名家，代表作有《墨竹圖》《丹淵集》等。

5. 蕭悅 (生卒年不詳)，蘭陵 (今山東蒼山縣蘭陵鎮) 人，唐代畫家，官

至協律郎，代表作有《梅竹鷯鶒圖》《烏節照碧圖》等。

6. 黃筌（903 年—965 年），字要叔，四川成都人。五代西蜀宮廷畫家，善寫生花鳥，代表作有《寫生珍禽圖》。

7. 崔白（1004—1088），字子西，濠梁（今安徽鳳陽）人。北宋畫家，擅長花鳥畫，代表作有《寒雀圖》《雙喜圖》等。

8. 吳元瑜（生卒年不詳），字公器，京師（今河南開封）人，北宋畫家，代表作有《寫生牡丹圖》等。

9. 孫位（生卒年不詳），又名孫遇，號會稽山人，東越（今浙江境內）人。唐代畫家，代表作有《說法太上像》《維摩圖》等。

10. 張立（1219 年—1286 年），長清（今山東濟南）人，晚唐畫家，擅畫墨竹。

11. 完顏璹（1172 年—1232 年），本名壽孫，世宗賜名為璹，字仲實，自號樗軒居士，擅長草書和詩文。

12. 自然老人（生卒年不詳），元代畫家，擅長畫竹和禽鳥。

13. 樂善老人（生卒年不詳），元代詩人、畫家。

14. 王紱（1362 年—1416 年），字孟端，號友石生，別號九龍山人，江蘇無錫人。明代畫家，吳門畫派先驅，代表作《燕京八景圖》《瀟湘秋意圖》等。

15. 夏昶（1388 年—1470 年），字仲昭，號自在居士、玉峰，江蘇崑山人。明代畫家、官司員，擅長畫竹，代表作有《湘江風雨圖卷》《滿林春雨圖軸》等。

16. 丁權（生卒年不詳），字子卿，會稽（今浙江紹興）人，宋代畫家，著有《竹譜》。

17. 宋克（1327 年—1387 年），字仲溫，號南宮生，長洲（今江蘇蘇州）人。明代書畫家，代表作有《急就章》、《公讌詩》等。

18. 程堂（生卒年不詳），字公明。眉山（今四川眉山）人，善畫墨竹。

19. 解處中（生卒年不詳），江南（今長江以南地區）人，五代時期南唐畫家，擅長畫竹，尤其是雪中的竹子。

20. 完顏亮（1122 年—1161 年），字元功，金朝第四位皇帝，能詩善文。

青在堂畫梅淺說

◎ 畫法源流

唐人以描寫花卉著稱的有很多，但還沒有專門畫梅的名家。于錫[1]曾畫《雪梅野雉圖》，其中梅花是翎毛的配景，梁廣[2]曾畫《四季花圖》，其中梅花是雜在海棠、荷花、菊花之中的。李約[3]是第一個號稱專門擅長畫梅的，名氣並不大。到了五代的滕昌祐[4]、徐熙，畫梅都用勾勒着色的辦法。徐崇嗣[5]自出新意，不用線條勾勒，直接用顏色點寫濡染，開創了沒骨梅花的畫法。陳常[6]在此基礎上加以變化，用飛白筆法塗寫枝幹，用顏色點染花瓣。崔白畫梅只用水墨。李正臣[7]不像畫桃李那樣使用鮮豔的顏色，一心畫梅，深刻體會到梅花水邊林下的韻致，因此成為專擅畫梅的名家。釋仲仁[8]用墨點作梅花，釋惠洪又用皂子膠，畫在生絹扇面上，映着光線看，活像梅花的剪影一般。在這些畫家之後就興起了畫墨梅的風氣。米芾、晁補之[9]、湯正仲、蕭鵬搏[10]、張德琪[11]等人都擅長畫墨梅。晁補之不用水墨點梅，首創用墨線圈花，用頭粗尾細的「鐵梢丁橛」的筆畫，清雅之氣勝過用白粉傅染。繼承這種畫法的有徐禹功[12]、趙孟堅、王冕[13]、吳鎮、湯仲正、釋仁濟[14]等人。仁濟自稱：

畫梅四十年，才算把花瓣圈圓了。其他如茅汝元[15]、丁野堂[16]、周密[17]、沈雪坡[18]、趙天澤[19]、謝佑之[20]，也都在宋元之間以畫梅著稱。茅汝元被稱為專擅此道的名家，謝佑之設色濃豔，師法趙昌[21]卻不如趙精妙。明代擅長墨梅的人更多。這些人不分派別，各有特長，難以一一列舉。

唐宋以來，畫梅的人分為四派，其中勾勒着色這一派是最早的。這種畫法由于錫開創，到滕昌祐時推廣開來，徐熙則把這一畫法發揮到了極致。直接用顏色點染的畫法是沒骨法，這一派創始於徐崇嗣，他們的繼承者歷代都不缺乏人才，到了陳常那裡在畫法上又有所改變。直接用水墨點染的畫法始於宋代的崔白。這一派經過釋仲仁、米芾、晁補之等人的演繹，畫家們互相效仿成為一種風氣，可說是盛極一時。用墨線圈點白花而不着色的畫法創始於揚無咎，吳鎮、王冕擴大了這一畫法的影響範圍，的確是超出同時代人成就。考察畫梅的方法，它的起源和發展大概也就是這些了。

◎ 揚無咎畫梅總論

樹幹清雅而花朵疏瘦，枝幹細嫩而花朵肥碩。

枝幹交疊而繁花纍纍，枝梢分發而花瓣蕭疏。

畫樹幹必須虯曲如龍，蒼勁如鐵；畫枝條必須長的像箭，短的像戟。

畫幅上部有餘地的要注意枝幹頂部收束得當，畫幅下部留空雖少要給人留下無窮的想像空間。

如果畫靠近懸崖水邊、枝幹怪異花朵稀疏的梅樹，最好選取含苞待放的狀態；如果畫櫛風沐雨、花枝繁茂的梅樹，就要

繪出梅花繁盛且色彩豔麗的形態；如果畫含煙帶霧、花枝嬌嫩的梅樹，要畫出含笑滿枝的形象；如果畫迎風冒雪、曲折低迴的梅樹，要畫出枝幹蒼老花朵稀疏的形態；如果畫映日凌霜、嵌空直立、森森冷峭的梅樹，要畫出花朵纖細香氣舒發的形態。

初學者一定先要明白這些道理。畫家畫梅有幾種風格，有的蕭疏而矯健，有的繁茂而蒼勁，有的老成而嫵媚，有的清秀而健壯，又怎麼能夠說得完呢？

◎ 湯正仲畫梅法

梅有幹有條，有根有節，有刺有苔。有的種在園亭，有的長在山岩，有的生在水邊，有的種在籬笆旁邊。由於它們生長的地方特殊，枝幹形體也就不同。

另外花形還有五瓣四瓣六瓣的不同，但大都把五瓣視為梅花的常態。四瓣六瓣的被稱為棘梅，是大自然造化之氣稟承過度與不足的產物。

梅根有老有嫩，有曲有直，有疏有密，有的姿態勻稱，有的奇形怪狀。梅梢有的像北斗星的柄，有的像鐵鞭，有的像鶴膝，有的像龍角，有的像鹿角，有的像弓梢，有的像釣竿。

梅樹的形狀，有大有小，有背有覆，有偏有正，有彎有直。梅花有的像椒實，有的像蟹眼，有的含笑半開，有的全開，有的凋謝，也有的落在地上。形態不一，變化無窮。想要用有限的筆墨描畫出它的神采，這就要合乎它的生長規律，以此作為師法。平時經常演練筆法，胸中凝神靜氣。想着梅花的形態，想着枝幹的奇崛。筆墨張狂，畫出根枝。枝上出梢如鳥飛開去，重疊花頭呈現「品」字形。枝分老枝嫩枝，花有陰陽向背。點蕊

合乎花頭朝向，出梢要有長短分別。花頭必須用一丁相粘連，一丁一定要讓它粘着於樹枝上。

樹枝必須長於老樹幹之上，老樹幹上一定要皴出龍鱗，龍鱗一定要向着節疤。兩枝不要並齊，三朵花要呈現鼎足之形。發丁的筆畫長些，點蕊的筆畫短些。高處的枝梢花要小，花萼要勁挺，梢尖不可顯得多餘。畫枝梢用九分墨，畫花蒂用十分墨。梅枝枯萎的地方要讓它意態悠閒，梅枝彎曲的地方要讓它意態幽靜。畫花要如瓊瑤之玉，畫幹要如龍飛鳳舞。如此，方寸大小的畫幅就是孤山、庾嶺的勝境，虯龍一般的疏枝瘦影，都在筆墨下顯現出來了。又何必考慮它的形態眾多，何必害怕它的變化多端呢？

◎ 華光長老畫梅指迷

凡是畫花萼，必須用丁點法端正繪畫，丁筆要長而點筆要短，花必須勁挺，花萼要見鋒芒。丁筆正，花自然就正；丁筆偏，花也就偏了。

出枝不要相對，畫花不要並排。花多不覺其繁密，花少不覺其空疏。畫枯枝要顯出意蘊的深厚，畫屈曲的枝幹氣勢要舒展。花形搭配要吻合，花枝穿插要合理。心中考慮周全，下筆乾脆利落。用墨要淡，用筆要乾。花瓣雖圓但不能與杏花混同，花枝雖細要與柳枝有別。既有竹的清雅，又有松的堅貞，這就是梅花了。

◎ 畫梅體格法

花朵堆疊像「品」字，枝條交叉像「又」字，樹幹交叉像「椏」

字，枝梢交結像「爻」字。花有多有少就不會繁亂，枝分細枝嫩梢就不顯得怪異。枝多而花少，這說明梅樹生機完全；枝老而花大，這說明梅樹生機的旺盛；枝嫩而花小，這說明梅樹生機微弱。其中既有高下尊卑的分別，也有大小貴賤的不同，既有疏密輕重的氣象，也有開合動靜的運用。發枝不要平行，畫花不要並生，點疤不要並排，老幹交叉不要對稱。枝條有文武剛柔和合之象，花有大小君臣對待之道，抽條有主次長短的不同，點蕊有夫妻陰陽互相應和的姿態。形致變化多端，可以類推。

◎ 畫梅取象說

梅樹的形象來源於造化之氣。花屬陽，取象於天，木屬陰，取象於地。所以花、木各有五部分，以分別奇偶，構成和變化。

花初生於蒂，取象於太極，所以有一丁。花房是花孕育成形之所，取象於三才，所以有三點。花萼代表着花的成形，取象於五行，所以有五片。蕊鬚是花開的象徵，取象於七曜，所以有七根。花謝是物理盛衰之常，由盛而衰從極數開始，所以有九變。這就是因為花的各部分都出自陽，所以其構成都是奇數。

根是梅樹生出的地方，取象於兩儀，所以有陰陽二體。主幹是梅花賴以生長開放的，取象於四時，所以有四方朝向。枝是梅花長成的地方，取象於六爻，所以有六種形態。梢是梅花所依靠完備的，取象於八卦，所以結頂有八法。

樹是梅的全體，用足數十來標識，所以有十種。這就是因為樹木的各部分都出自陰，所以構成都是偶數。不僅如此，正面開放的花形狀像圓規，有正圓之象；背面開放的花形狀像矩

尺，有正方之象。花枝向下的，姿態俯視，有天覆萬物之象；花枝向上的，姿態仰視，有地載萬物之象。花的蕊鬚也是如此。盛開的是太陽之象，蕊鬚有七根；萎謝的是太陰之象，蕊鬚有六根；半開的是少陽之象，蕊鬚有三根；半謝的是少陰之象，蕊鬚有四根。蓓蕾是天地未分的混沌之象，此時蕊鬚雖未生成，但已孕育在其中，所以有用一丁兩點而不加第三點的，象徵天地未分，人世綱常還未建立的原始狀態。花萼是天地開始分開形成之象。陰陽已經分開，盛衰交替，包含所有變化，都有所出，所以有八結九變以及十種，取象的原理無不合乎自然。

一丁

其方法是畫成丁香的形狀，貼着樹枝而發，一左一右，不能並列。頂點要端莊褶皺有力，不能偏，頂點偏了花就跟着偏了。

二體

二體指的是梅根。畫法是根不能獨生，要一分為二：一大一小，用來分別陰陽；一左一右，用來區分向背。陰不能凌駕於陽之上，小不可凌駕於大之上，這樣才稱得上得體。

三點

它的畫法貴在像丁字形，上寬下窄，兩邊兩點呈連丁之狀伸向兩邊，再於中間帶起一筆。蒂萼用筆不能不相接，也不能斷斷續續。

四向

出枝畫法有從上到下的，有從下到上的，有從右到左的，有從左到右的，要根據其左右上下的形勢來選用。

五出

五出畫法應是花蕚不尖不圓，隨筆分出花的各種狀態。如果花開到七分，花蕚就全露出來了。如果是半開的話，花蕚就只能見到一半。如果是正面全開，就可以見到花蕚的全部了，不能沒有區別。

六枝

畫法是俯枝、仰枝、覆枝、從枝、分枝、折枝。畫枝的時候，要注意遠近上下相間安排，或許可以顯得有生機。

七鬚

畫鬚蕊要勁挺。鬚蕊中勁挺修長的一根沒有花粉，分佈在它的旁邊的六根短而不齊。最長的那根要結果實，所以沒有花粉，嘗起來味道酸；短鬚是處於從屬地位的花鬚，所以要點花粉，嘗起來味道苦。

八結

八結畫法有長梢、短梢、嫩梢、疊梢、交梢、孤梢、分梢、怪梢。結梢必須根據態勢，隨枝梢形態而結。如果任意去畫，就顯得毫無章法了。

九變

九種變化畫法：梅花從一丁到蓓蕾，從蓓蕾到花萼，從花萼到漸開，從漸開到半開，從半開到盛開，從盛開到爛漫，從爛漫到半謝，從半謝到結果實。

十種

十個種類畫法：枯梅、新梅、繁梅、山梅、疏梅、野梅、官梅、江梅、園梅、盆梅，梅樹的種類不同，畫法不能沒有區別。

◎ 畫梅全訣

畫梅有口訣，立意最為先。

起筆要迅捷，猶如狂和癲。

運筆如閃電，一刻莫遲延。

枝柯交盤旋，有直又有彎。

蘸墨有濃淡，畫成不再填。

畫根忌重疊，出梢忌紛繁。

新枝像柳枝，老枝如節鞭。

弓梢和鹿角，直要像弓弦。

仰枝曲如弓，俯枝如釣竿。

氣條不着花，梅根直向天。

枯枝添疤眼，輔枝別畫穿。

出枝忌十字，綴花不要全。

從左發枝易，從右發枝難。

全憑小指力，引送有規範。

畫枝要留空，花朵綴其間。

空間填一半，神氣才完全。
嫩枝花獨放，老枝花缺欠。
不嫩又不老，花意最纏綿。
老嫩得其法，能知新舊年。
似鶴屈折膝，如龍老鱗斑。
發枝聚其氣，出梢成其全。
花萼有三點，筆意與蒂聯。
正萼有五點，背萼畫圓圈。
枯枝不重疤，曲枝別太圓。
花當分八面，有正也有偏。
俯仰開與謝，半開花將殘。
瓣形有傾側，隨風落花瓣。
花多不冗贅，花少不空閒。
花中有奇品，幽馥和玉顏。
熒熒而孑立，綴在高枝端。
梢鞭形如刺，梨梢相似焉。
花中有錢眼，畫花發其端。
花蕊有七莖，挺如虎鬚髯。
中長四周短，柱頭碎點黏。
椒子和蟹眼，掩映分外妍。
用筆分輕重，用墨多變遷。
蒂萼用深墨，苔蘚像濃煙。
嫩梢用墨淡，老枝輕輕刪。
枯樹形貌古，半墨半枯乾。
添補不足處，鱗片向疤攤。

花苞名目多，花品也當然。
穿插如女字，彎曲又折旋。
遵守此規則，畫成定可觀。
造化無盡意，只在精與嚴。
畫梅有定格，不可輕易傳。

◎ 畫梅枝幹訣

梅根形狀像女字，枝梗節疤配合好。
各種花朵添空處，淡墨焦墨畫根梢。
幹少花頭再添幹，缺花枝上再添描。
樹梢直條衝天去，切勿添花在枝條。

◎ 畫梅四貴訣

貴稀疏不貴繁雜，貴清瘦不貴臃腫，貴蒼老不貴細嫩，貴含苞不貴盛開。

◎ 畫梅宜忌訣

畫梅五要訣，枝幹在最先。
一要體形古，屈曲生多年。
二要樹幹奇，粗細任盤旋。
三要枝清爽，最怕枝連綿。
四要出梢健，貴在勁而堅。
五要花清奇，花必媚而妍。
畫梅有所忌，下筆無狂顛。
前輩有定論，畫花不粘連。

枯枝無疤眼，交枝無後前。
嫩樹多添刺，枝少用花填。
枝形無鹿角，樹形變無端。
盤曲無情理，花枝太冗繁。
嫩枝生苔蘚，梢條都一般。
老枝不顯古，嫩枝不見鮮。
外部不分明，內部不顯然。
筆停畫竹節，助條往上穿。
氣條反着花，蟹眼並列添。
枯重疤眼輕，樹體難以安。
枝梢散而亂，不抱樹體彎。
風枝無落花，聚花形如拳。
畫花無名目，稀亂均勻填。
若犯這些病，畫都不足觀。

◎ **畫梅三十六病訣**
畫枝如指捻，下筆又描填。
停筆成竹節，起筆不狂顛。
畫枝無生氣，樹枝無後先。
老枝沒有刺，嫩枝刺連連。
落花太多片，畫月卻求圓。
老樹花反多，曲枝卻重疊。
花不分向背，枝不分南北。
雪中花全露，積雪不均勻。
畫景不成景，煙景又添月。

老幹用墨濃，新枝用墨輕。

過牆枝無花，枯枝不點苔。

挑枝太生硬，圈花卻過圓。

陰陽不分明，賓主無呼應。

花大像桃花，花小如李花。

葉條卻着花，芽條長花蕊。

樹輕枝太重，犯忌花齊頭。

向陽花反少，背陰花反多。

兩花並頭長，二樹並排生。

註釋

1. 于錫（生卒年不詳），唐代畫家，善於畫花鳥，代表作有《雪梅雙雉圖》等。

2. 梁廣（生卒年不詳），唐代畫家，善畫花鳥。

3. 李約（生卒年不詳），字在博，自號蕭齋，宋州宋城（今河南商丘市睢陽區）人，唐宗室後裔，著有《東杓引譜》等。

4. 滕昌祐（生卒年不詳），字勝華，吳郡（今江蘇蘇州）人，唐代畫家，代表作有《蟲魚圖》《蟬蝶圖》等。

5. 徐崇嗣（生卒年不詳），徐熙之孫，北宋初畫家，擅畫草蟲禽魚，創「沒骨圖」畫法。

6. 陳常（生卒年不詳），江南人，宋代畫家，創以色點花。

7. 李正臣（生卒年不詳），字端彥，宋代畫家，擅寫花竹禽鳥。

8. 釋仲仁（生卒年不詳），字超然，越州會稽（今浙江紹興）人，又稱華光長老，北宋僧人書畫家，善於畫梅，創墨梅，著有《華光梅譜》。

9. 晁補之（1053 年—1110 年），字無咎，晚號歸來子，濟州鉅野（今

山東巨野）人。北宋文學家、書畫家，蘇門四學士之一，代表作有《雞肋集》《晁氏琴趣外篇》等。

10. 蕭鵬摶（生卒年不詳），字圖南，南宋畫家，善於山水，亦善墨寫梅竹。

11. 張德琪（生卒年不詳），字廷玉，南宋書畫家，工行草書，擅畫墨竹和梅。

12. 徐禹功（1141年—不詳），自號辛酉人，江西人，南宋畫家，善於畫竹，代表作有《雪中梅竹圖》。

13. 王冕（1827年—1359年），字元章，號煮石山農，浙江諸暨（今浙江紹興）人。元代畫家，代表作有《墨梅圖》《三君子圖》等。

14. 釋仁濟（生卒年不詳），字澤翁，宋代僧人書畫家，書法學蘇軾，畫梅學揚無咎。

15. 茅汝元（生卒年不詳），號靜齋，建寧（今福建建甌）人，宋代書畫家，善畫墨梅。

16. 丁野堂（生卒年不詳），居廬山清虛觀（位於今江西廬山），宋代道士畫家，擅畫梅竹。

17. 周密（1232年—1298年），字公謹，號草窗，祖籍濟南。南宋詞人，著有《雲煙過眼錄》等。

18. 沈雪坡（生卒年不詳），嘉興魏塘人，元代畫家，好寫梅竹。

19. 趙天澤（生卒年不詳），字鑒淵，元四川人。擅畫梅竹。

20. 謝佑之（生卒年不詳），元代畫家，善畫折枝。

21. 趙昌（959—1016年），字昌之。北宋畫家，代表作有《杏花圖》《寫生蛺蝶圖》等。

青在堂畫菊淺說

◎ 畫法源流

菊花色澤多樣，花形也各不相同。如果不能同時擅長勾勒渲染，就不能畫得逼真。考證《宣和畫譜》，宋代的黃筌、趙昌、徐熙、滕昌祐、邱慶餘[1]、黃居寶[2]等名家，都繪有《寒菊圖》。直到南宋、元、明，才有文人隱士，因為仰慕菊花的幽豔芬芳，用筆墨寄託情懷志向，雖不藉助脂粉，卻更顯出清高。所以趙孟堅、李昭[3]、柯九思、王若水（即王淵[4]）、盛雪篷[5]、朱銓[6]等人，都擅長畫墨菊。讓人倍覺菊花傲霜凌秋的氣概蘊含胸中，出於筆下，不是憑色彩求得的。我為芥子園編訂的四譜：蘭譜之後接着是竹譜，楚辭和衛風，可以同稱為君子；梅譜之後以菊譜相伴，孤山和栗里，都受高人逸士青睞。它們都是花木中超凡脫俗的品類。作為花木類，春蘭夏竹冬梅秋菊，已經具備四季氣象，作花譜放在眾花卉的前面，不是再合適不過嗎？

◎ 畫菊全法

菊作為一種花，它的秉性傲，色彩美，開花晚。畫菊，胸

中應當熟悉它的全體，才能盡顯它的清幽絕俗的韻致。總體來説，花要俯仰有致而不繁雜，葉要互相掩映而不凌亂，枝要交相穿插而不錯雜，根要參差錯落而不平列。這是大體情況。如果再要進一步探求，即使是一枝一葉一花一蕊，也要各盡其態。

菊花雖是草本，但有傲視寒霜的雄姿，與松樹並稱。所以畫枝應當孤高勁挺，有別於春花的和順纖柔；畫葉應當豐滿潤澤，有別於殘花的憔悴乾枯。花和蕊要有含苞有開放。枝頭俯仰的規律是：全放的花枝重，枝頭宜下俯，半放未放的花枝輕，枝頭宜上仰。仰枝姿態不可太直，俯枝下垂不可太過。以上是就整體而言。至於花萼、枝葉、根株等項，將在後面另外介紹它們的畫法。

◎ **畫花法**

菊花花頭形狀不一。其瓣形除了尖圓、長短、疏密、寬窄、粗細的分別，更有兩叉、三歧、巨齒、缺瓣、刺瓣、捲瓣、折瓣的種種變化。

大凡長瓣、少瓣，其花頭平如鏡面的，都有花蕊。花蕊有的像金栗堆聚，有的像蜂巢簇擁。如果是細瓣、短瓣，花頭四面捲起，積聚如同球形的，就沒有花蕊。

儘管花瓣形狀各異，但都要從花蒂發出。花瓣少的，瓣根環列與花蒂相連。花瓣多的，每瓣都要對應花蒂長出，其形狀自然圓整耐看。

花的顏色不過黃、紫、紅、白、淡綠幾種，中間色深，四周色淺。加上深淺相間的排佈，可以生發出無窮的變化。如果

花瓣用粉染，瓣筋最好還是用粉勾勒，後學者自可意會得到其中的玄妙了。

◎ **畫蕾蒂法**

畫花要懂得畫花蕾。花蕾有半開、初開、將開、未開的差別，情形各不相同。半開的花側面能看到花蒂，花蕊嬌嫩，聚集在花心，花頭還沒有全部舒展開。初開的花，花苞開始打開，幼小的花瓣剛舒展，如雀舌茶葉吐露香氣，又像握緊的拳頭伸開手指。將開的花花萼還有香氣，花瓣先露出顏色。未開的花則是碧綠的花蕊球，像群星點綴在花枝上。要各具情態才好。

畫花蕾要知道生長花蒂，花頭雖形色不一，花蒂卻都相同。花瓣多層包裹，形狀不同於其他的花。渾圓未開之時，即使是不同顏色的花，苞蕾的顏色最好也都染成綠色，只有將要開放的花，花蕾才可微露花的本色。

表現菊的豔麗和丰姿，關鍵在於花。而花的蘊含香氣，關鍵在花蕾。花蕾的生長吐瓣，更在於花蒂。這個道理不可不知，所以畫花法中又增添了蕾蒂畫法的內容。

◎ **畫葉法**

菊葉也有尖圓、長短、寬窄、肥瘦的區別，但菊葉有五片歧葉四個缺口，最難描畫。最怕的是每片葉子都相同，猶如刻板印刷一般。一定要用反、正、卷、折方法。葉面為「正」，葉背為「反」。正面的葉子下面能夠看到反面叫「折」，反面的葉子上面露出正面叫「捲」。畫葉掌握了這四種方法，加上葉片之

間的掩映和葉筋的勾勒，自然不會雷同而具有更多風韻。

此外還要注意花頭下所襯的葉子，葉片要肥大，顏色要深濃潤澤，這些一定都要盡全力去做到。枝上的新葉，適合傅染柔嫩、輕清的色彩；根畔的落葉，適合用蒼老、枯焦的顏色。正面的葉子適合用深色，反面的葉子適合用淡色。畫菊葉的所有方法就齊全了。

◎ 畫根枝法

花要遮葉，葉要掩枝。菊的根枝，在未畫花和葉之前先要用木炭條勾出確定位置，待花葉畫完，才能畫出來。根枝的位置確定以後，再畫花和葉，這樣才能符合花葉四面環繞，根枝藏於其中的原理。如果不先確定好根枝的位置，生枝生葉就沒有了確定的方向。如果不是畫成花葉後再添補，那麼偏花偏葉就全都佔據前邊位置了。主枝要勁挺，旁枝要細嫩，根部要蒼老。更要做到柔韌但不類似於藤類，勁健但不類似於荊棘。俯枝不要下垂太多，要有迎風向日的氣象；仰枝不要太直，要有帶露避霜的姿態。

花蕾、枝葉、根株相得益彰，也就把握了菊花整體的神情風貌。儘管這是畫菊方法中的細枝末節，難道是容易說清的嗎？

◎ 畫菊訣

每值深秋開，菊花稱傲霜。

若要傳其神，下筆勢軒昂。

五行中央色，所貴是正黃。
春花太嬌弱，如何能比方。
紙上圖寫就，相對有晚香。

◎ 畫花訣
畫菊有法度，花瓣分尖圓。
花頭有正側，位置有後先。
側面畫一半，正面形全圓。
將開花吐蕊，未開星點點。
畫成添蒂萼，安放在枝端。

◎ 畫枝訣
下筆先畫花，花下再添枝。
枝條要斷續，預留葉位置。
有彎也有直，有高也有低。
直枝莫太仰，彎枝莫太低。
俯仰能得勢，畫葉多丰姿。

◎ 畫葉訣
畫葉有法度，必由枝上生。
五歧與四缺，反正要分明。
花憑葉襯托，花才有性靈。
疏處添枝條，密處綴花英。
花葉配合好，與根合性情。

◎ 畫根訣

畫根有法度，上應枝與梢。

筆勢要蒼老，立意在孤高。

直根別像艾，亂根別似蒿。

根下可添草，掩映出清標。

再加泉石配，風致更妖嬈。

◎ 畫菊諸忌訣

下筆要清雅，最怕筆粗惡。

葉少花反多，枝強幹反弱。

花枝不相應，瓣不由蒂生。

筆鈍色枯槁，渾然無生機。

知道這幾點，畫菊深為忌。

註釋

1. 邱慶余（生卒年不詳），五代後蜀畫家，擅畫花卉禽蟲。

2. 黃居寶（生卒年不詳），字辭玉，成都人，黃荃之子，五代後蜀畫家，工於花鳥。

3. 李昭（生卒年不詳），字晉傑，鄆城（今山東濮縣東）人，宋代畫家，擅長畫墨竹墨花。

4. 王淵（生卒年不詳），字若水，號澹軒，錢塘（今浙江杭州）人，元代畫家，代表作有《花竹禽雀圖》等。

5. 盛雪篷（生卒年不詳），字行之，號雪篷，江寧人，明代畫家，擅畫梅竹菊草。

6. 朱銓（生卒年不詳），字文衡，號樗仙，長沙人，明代畫家，擅畫菊竹。

青在堂畫花卉草蟲淺說

草本花卉

◎ 畫法源流

天地間眾花爭豔，能夠讓人賞心悅目的很多。大概在這眾多花卉中，木本花卉因富貴豔麗取勝，草本花卉因姿態美好可愛取勝。富貴豔麗的就被視為王者，美好可愛的就被比作美人。所以草本花卉美好可愛，尤其令人賞心悅目。這裡將木本、草本分別編為一冊，畫圖刊印，把草本花卉放在前面。而在草本花卉中，蘭、菊的品類很多，幽豔芬芳尤其突出，也各佔一冊的篇幅。此外凡是春秋花卉，全都羅列在書中。即使是野草靈苗，水邊的花草，飛鳴跳躍的昆蟲，都會描繪它們的形態。考證繪畫一事，歷代都不乏其人。但唐宋以來擅長畫花卉的名家，沒有草本和木本的區別。而擅長花卉的，也大都擅長畫翎毛，想在畫譜中考證其源頭，怎麼能分辨得清呢？這在後冊的木本翎毛中已有詳述，這裡不過是簡略地列舉其大致的情況而已。

畫花卉的名家從于錫、梁廣、郭乾暉[1]、滕昌祐開端，到

黃筌父子達到鼎盛，到徐熙、趙昌、易元吉[2]、吳元瑜出現，那之後各有師承。元代的錢舜舉、王淵、陳仲仁，明之林良[3]、呂紀[4]、邊文進[5]，都是那個時代的名家。後學者如果想效法前人，應該把徐熙、黃筌作為正統。可是徐熙、黃筌的體例風格又不一樣，因此在後面附上「黃徐體異論」。

◎ 黃徐體異論

黃筌、徐熙精於繪畫，他們學習繼承前人，方法流傳後世，就像書法中有鍾繇、王羲之，古文中有韓愈、柳宗元。但二人共傳古今，又各自不同。郭思在談到兩人的差異時說：「黃筌富貴，徐熙野逸。」說的不只是二人志趣上的差異，大概也是日常所見所聞在內心有所觸動，在手上畫出的結果。為甚麼這麼說呢？黃筌和他的兒子黃居寀[6]起初都擔任蜀國的畫院待詔，黃筌還屢次升遷，官至副使。歸屬宋代後，黃筌被皇帝封為宮贊。黃居寀仍以畫院待詔的職位錄用，在皇宮中任職。所以習慣畫宮廷所見，奇花怪石居多。徐熙是江南的一位隱士，志氣節操高雅脫俗，豪放不羈。多畫江湖中的東西，更擅長畫水邊的野花野草。兩人就像春蘭秋菊，都有很大的名氣，下筆就是珍品，動筆都可效法。他們的畫法雖然不同，卻同享盛名。至於黃筌的後人中有居寀、居寶，徐熙的孫輩中有崇嗣、崇矩[7]，都能繼承家學，冠絕古今，尤其顯得難能可貴。

◎ 畫花卉四種法

畫花卉的方法可歸為四類。

一是勾勒着色法，這種方法徐熙最精通。畫花的人大都用

顏色暈染而成，只有徐熙先用墨畫出枝、葉、蕊、萼，然後傅染色彩，算是風骨神韻都勝出的。

二是不勾外部輪廓，只用顏色點染的方法。這種方法創始於滕昌祐，隨意染色，顯得很有生氣。他畫蟬、蝶，號稱點畫。他之後又有徐崇嗣不勾墨線，只用丹粉點染，號稱沒骨畫。劉常染色不用丹粉打底，把色彩調好，或深或淺一次染成。

三是不用顏色，只用墨色點的方法。這種方法創始於殷仲容[8]，花卉極得天然趣味，有時用墨色點染，也像五色染成一般。後來的鍾隱[9]，只用墨分別向背。邱慶餘畫草蟲，只用墨色的深淺來表現，也能極盡形似的妙處。

四是不用墨染，只用白描的方法，這種方法創始於陳常，用飛白筆法畫花木。到了僧布白、趙孟堅，才開始用雙鈎白描法。

◎ 花卉佈置點綴得勢總説

畫花卉全靠得勢。枝幹得勢，雖然高低盤曲，氣勢和脈絡不斷。花朵得勢，雖然參差向背不同，卻能有條不紊，合情合理。葉得勢，雖然疏密交錯，卻不繁雜錯亂。為甚麼呢？這是能明白畫理的緣故。而用着色描摹它們的形體相似，用渲染刻畫它們的神采，又在於作畫的理法和情勢之中。至於在畫面中點綴蜂蝶草蟲，尋花採蕊，攀附吊掛在花枝和花葉上，全憑形勢安排得當。有的需要隱藏，有的需要顯露，在於各得其所，不像多餘的病瘤，那麼總體形勢也就具備了。至於花葉的濃淡，要與花互相掩映。花朵的向背，要與花枝互相銜接。花枝的俯仰，要與花根相對應。

如果整幅畫的章法不用心構思，一味胡填亂塞，就像老和尚縫補僧衣，怎麼可能達到神妙的境界呢？所以繪畫貴在取勢。整體上看起來，要一氣呵成，仔細深入體味，又入情入理，才是高手。但取勢的方法，又很靈活，不可拘泥於一種，必須向上追求古人的方法，如果古人也沒有說完全，可利用生活中的真花真草加以探究，尤其是在臨風、含露、帶雨、迎晨的時候，仔細觀察，更覺得姿態橫生，超過平時了。

◎ 畫枝法

凡是畫花卉，不論是工筆還是寫意，下筆時如同圍棋佈子，都以得勢為主。有一種生動的氣象，才不死板。而取勢首先就在於枝梗的佈置。枝梗有木本草本的區別，木本的要蒼老，草本的要細嫩。但在草本的纖細清秀中，它們的取勢不過是上插、下垂、橫倚三種。但這三種取勢中，又有分歧、交插、回折三種方法。分歧要有高低、向背的變化，才不致分叉成「乂」字形；交叉要有前後、粗細的不同，才不致交疊成「十」字形；回折要有俯仰縱橫的意態，才不致盤曲成「之」字形。花枝入手還有三宜三忌：上插宜有情態，忌生硬強直；下垂宜生動，忌拖沓無力；回折宜有交搭，忌平行。畫枝的方法大概就是這些。枝和花的關係就像人的四肢和臉面，臉面雖好但四肢殘缺，怎麼能算是健全的人呢？

◎ 畫花法

各種花頭，不論大小，都應分已開、未開、高低、向背，即使聚集成一叢也不雷同。直仰不能沒有嬌柔的儀態，低垂不

能沒有翩翻的情致，並頭不能沒有參差的變化，聯排不能沒有抑揚的分別。必須俯仰有致，顧盼生情，又要反正錯落，相映成趣。不僅在一叢中要注意花頭的深淺變化，即便是一朵、一瓣，也要有內重外輕的分別，才算合乎法度。同一花頭，未開放的內瓣顏色深些，已開放的外瓣顏色淡些。同一株花中，已凋謝的花頭顏色敗褪，正開放的花頭顏色鮮豔，未開放的花頭顏色濃重。凡是用色不可一概濃重，必須和淡色交錯使用，濃淡相間，愈發顯出濃處的光彩奪目。花頭所用的黃色，更要清淡。白色花頭用粉傅染的，先用淡綠分染；不用粉傅染的，只用淡綠沿花瓣外緣烘染，則花色的潔白自然也就呼之欲出了。畫着色的花頭，在絹上勾畫輪廓，有傅粉、染粉、鉤粉、襯粉等方法。如果畫在紙上，還有醮色點粉法和用色點染法，都必須深淺得當，自然嬌豔的情態，勝過勾勒，這就是所謂的沒骨畫。還有一種全用水墨分出色澤的深淺，不用顏色，富有風韻。前代的文人寄託情趣，往往有運用這種方法的，這就全在用筆的神妙了。

◎ 畫葉法

　　枝幹和花已經知道如何取勢，而花和枝的承接，全在葉。葉的取勢，又怎麼能忽視呢？可是花和枝的姿態，要使它們生動。花枝生動，取勢的關鍵在葉。紅花相互掩映，層層綠葉交疊，就像婢女簇擁着夫人。夫人要去哪裡，婢女要先行。紙上所畫的花，如何才能讓它們搖曳生姿呢？只有用葉子幫助它們呈現帶露迎風的姿態，使花像飛燕，自有飄飄欲飛的神采。但葉上的風露無法描繪，必須用反葉、折葉、掩葉來表現出來。

反葉是指其他葉子都是正面，只有這片葉子是反的。折葉是指其他葉子都是平展的，只有這片葉子是翻折的。掩葉是指其他葉子都是全部露出的，只有這片葉子是被遮掩的。花的葉子形狀不一，有大小、長短、歧亞的分別。大體來說，葉子細密的，適合穿插反葉，像藤花、草卉的葉子就屬於這一種。長葉花卉適合穿插折葉，蘭草、萱草就屬於這一種。葉子多分叉的，適合穿插掩葉，芍藥、菊花就屬於這一種。如果是水墨點染的畫法，正葉用墨要深些，反葉要淡些。如果是用顏色傅染，正面的葉適合用青色，反面的葉適合用綠色。荷葉的背面最好用綠中帶粉色，只有秋海棠的反葉適合用紅色。這裡所說的葉採用帶露迎風取勢，凡是春天發芽秋天枯萎的草木的花都是這樣。

◎ 畫蒂法

木本的枝，草本的莖，都是從蒂上生花。花瓣被花萼包裹，花萼吐出花瓣。花蒂形狀雖然各不相同，但它外面被花瓣層層包裹，裡面與花瓣相承接，結構都是一樣的。一些大花比如芍藥、秋葵，花蒂裡面有苞。秋葵的內苞是綠色，外苞是蒼青色。芍藥的內苞是綠色，外苞是紅色。凡是花的正面就會露出花心，不露花蒂。背面就會透過枝梗露出完整的花蒂，但不露花心。側面就會露出一半的花蒂和一半花心。秋海棠由總苞分出苞鬚而沒有花蒂。夜合、萱花的花瓣根部就是花蒂，花瓣多的花蒂也多。五瓣的花就是五蒂。有的有花苞而沒有花蒂，有的有花蒂而沒有花苞，也有花苞花蒂全都有的。這裡所說的花蒂的形狀和顏色，暫且列舉一個大概，眾多其他品種都雜亂地分佈在分圖中。畫家更應該觀察真花，自然能得到它們天然的色相。

◎ 畫心法

草本花卉的花心，都由花蒂生出，這與木本花卉不同。芍藥、芙蓉的花心夾雜在花瓣的根部。蓮花花心色淡，花蕊呈黃色。夜合、山丹、萱花、玉簪，花分六瓣，花鬚也有六根，鬚頂有蕊。花鬚中另有一根最長的，鬚頂則沒有蕊。菊花種類繁多，有有心、無心的區別，其形狀、顏色、淺深、多少均不同。秋海棠的花心只是一個大圓形。蘭的花苞是淺紅色，蕙的花苞是淡綠色。蘭、蕙的花心都是紅白相間的。各種花的花心要仔細辨別，這就像人的心不同，他們的臉也不同一樣。

◎ 畫花卉總訣

畫花有講究，花形各不同。

上從花葉起，下到枝與根。

都要得其勢，觀察要分明。

至於畫花朵，體態要輕盈。

設色有多種，畫出要如生。

傅染脂粉色，各得花性情。

花開分向背，中間雜苞英。

巧佈枝和葉，交叉有縱橫。

繁密不雜亂，蕭疏不零亂。

觀察其情態，畫出其神韻。

藉助形相似，展現其精神。

繪畫有高手，筆法妙如神。

無法全說盡，歌訣傳我心。

草蟲

◎ 畫法源流

古代詩人用比興手法，多選取鳥獸草木，而草蟲這些細小之物，亦能有所寄託。草蟲既然能被詩人選取，畫家又怎能忽略呢？考證唐宋畫史，凡是擅長畫花卉的畫家，無不擅長畫翎毛和草蟲。雖然不能為草蟲畫法源流另外作譜，但也有不乏學有專長的名家。如南陳有顧野王[10]，五代有唐垓[11]，宋代有郭元方、李延之[12]、僧居寧[13]，這些都是因專工草蟲而著名的畫家。至於邱慶餘、徐熙、趙昌、葛守昌[14]、韓祐[15]、倪濤[16]、孔去非[17]、曾達臣、趙文淑、僧覺心，金代的李漢卿[18]，明代的孫隆[19]、王乾[20]、陸元厚[21]、韓方、朱先[22]，都是花鳥畫家中兼擅草蟲的名家。除草蟲之外，還有蜂蝶，歷代都有擅畫的名家。唐代滕王李元嬰[23]善畫蛺蝶，滕昌祐、徐崇嗣、秦友諒[24]、謝邦顯善畫蜂蝶，劉永年[25]善畫蟲魚，袁嶬[26]、趙克夐[27]、趙淑儺、楊暉[28]更善畫魚，魚有吞吐浮沉的情態，點綴在萍花荇葉之間，不亞於用草蟲蜂蝶點綴春花秋卉的作用，所以也就附帶着談談它。

◎ 畫草蟲法

畫草蟲要畫出它們飛翔、翻騰、鳴叫、跳躍的狀態。飛翔的翅膀展開，翻騰的翅膀摺疊，鳴叫的震動翅膀摩擦大腿，像是聽到嘤嘤的叫聲，跳躍的挺直身子翹起腳，展現出躍躍欲跳的姿勢。

蜂蝶都有大小四隻翅膀，草蟲大都是長短六隻腳。蝴蝶的

翅膀形態顏色不同，最常見的就是粉、墨、黃三種顏色。它們的形態顏色變化多種多樣，難以說得完。黑色蝴蝶往往翅膀較大，後面拖着長尾巴。與春花相搭配的蝴蝶，最好翅膀纖柔、肚子大、翅膀尾部偏肥，這是因為蝴蝶剛剛變出來的緣故。與秋花相搭配的蝴蝶，最好是翅膀勁挺、肚子瘦小、翅膀尾部偏長，這是因為蝴蝶將老的緣故。蝴蝶有眼睛、嘴巴和兩根觸鬚。飛動時嘴巴蜷曲成圈狀，停落時就伸長刺入花心吸食花蜜。草蟲的形狀雖然有大小、長細的區別，它們的顏色也會隨着季節的變化而變化。草木茂盛時，它們的顏色全綠；草木枯黃凋落時，它們的顏色漸漸蒼老。雖然草蟲屬於點綴，但也要明察它們所處的時節，才能恰當地描繪它們。

◎ **畫草蟲訣**

草蟲與翎毛，畫法有區別。

草蟲用點染，翎毛重勾勒。

當年滕昌祐，寫生花枝折。

花果用彩色，蟬蝶用水墨。

另有邱慶餘，畫花善用色。

用墨畫草蟲，點染有黑白。

形態常逼真，古人有定格。

後人擅草蟲，相繼有趙（昌）葛（守昌）。

飛躍真生動，設色點畫精。

細微得形似，筆下更傳神。

豈只滕王嬰，獨擅畫蛺蝶？

◎ 畫蛺蝶訣

畫物先畫頭，畫蝶翅在先。

翅是蝶關鍵，全體神采兼。

翅飛身半露，翅立始見全。

頭上有雙鬚，嘴在雙鬚間。

採花嘴長舒，飛時嘴曲蜷。

畫飛翅上舉，夜停翅倒懸。

出入花叢中，豐致舞翩翩。

花有蝶為伴，花色增鮮妍。

恰如美人旁，丫鬟來陪伴。

◎ 畫螳螂訣

螳螂形體小，畫它要威嚴。

畫它捕獵時，看似老虎般。

雙眼像吞物，情狀極貪饞。

戰場殺伐聲，似在琴瑟間。

◎ 畫百蟲訣

畫虎反類狗，畫鵠反類鶩。

今看畫蟲鳥，形意兩充足。

行走像離去，飛翔像追逐。

抵抗舉雙臂，鳴叫像鼓腹。

跳躍抬大腿，注目常回頭。

才知造化奇，不如畫筆速。（注：原詩節錄自梅堯臣《觀居寧畫草蟲》詩）

◎ 畫魚訣

畫魚要活潑，畫出游泳樣。

見人如受驚，悠閒魚嘴張。

沉浮荇藻間，清流任蕩漾。

羨慕魚之樂，與人同志向。

畫魚不傳神，空自有形狀。

縱放溪澗中，也如砧板上。

註釋

1. 郭乾暉（生卒年不詳），北海營丘（今山東淄博）人，五代南唐畫家，
 善畫花竹翎毛，代表作有《秋郊鷹雉》《逐禽鷂子》等。

2. 易元吉（生卒年不詳），字慶之，湖南長沙人，北宋畫家，善畫猿獐，
 代表作有《牡丹鵓鴿圖》《梨花山鳥圖》等。

3. 林良（約 1428 年—1494 年），字以善，南海（今廣東廣州）人，明代
 畫家，擅畫花果、翎毛，代表作有《百鳥朝鳳圖》《灌木集禽圖》等。

4. 呂紀（1477 年—不詳），字廷振，號樂愚。鄞（今浙江寧波）人，明代
 宮廷畫家，擅畫花鳥，代表作有《榴花雙鶯圖》《桂花山禽圖》等。

5. 邊文進（生卒年不詳），字景昭，福建沙縣人，明代宮廷畫家，擅畫花
 鳥，「禁中三絕」之一，代表作有《三友百禽圖》《柏鷹圖》等。

6. 黃居寀（933 年—約 993 年），字伯鸞，黃筌之子，成都人。五代畫家，
 擅繪花竹禽鳥，代表作有《竹石錦鳩圖》《山鷓棘雀圖》等。

7. 徐崇矩（生卒年不詳），徐熙之孫，徐崇嗣兄弟，金陵（今江蘇南京）
 人，北宋畫家，代表作有《夭桃圖》《折枝桃花圖》等。

8. 殷仲容（633 年—703 年），字元凱，陳郡長平（今河南西華縣）人，唐
 代書畫家，代表作有《褚亮碑》《武氏碑》等。

9. 鍾隱（生卒年不詳），字晦叔，天台（今浙江天台）人，五代南唐書畫家，擅畫鳥木。

10. 顧野王（519 年—581 年），字希馮，吳郡吳縣人（今江蘇蘇州），南朝官員、文學家，著有《玉篇》。

11. 唐垓（生卒年不詳），五代畫家，善畫野禽，代表作有《柘棘野禽十種》等。

12. 李延之（生卒年不詳），宋代畫家，善畫魚蟲草木禽獸。

13. 居寧（生卒年不詳），毗陵（今江蘇常州）人，宋代僧人畫家，擅畫水墨草蟲。

14. 葛守昌（生卒年不詳），京師（今河南開封）人，宋代畫家，擅畫花竹翎毛。

15. 韓祐（生卒年不詳），江西石城人，宋代畫家，擅長畫小景和花卉，代表作有《螽斯綿瓞圖》等。

16. 倪濤（1086 年—1125 年），字巨濟，號波澄，浙江永嘉（今浙江溫州）人。宋代詩人、畫家，善畫墨戲草蟲、蜥蜴蠑蟺。

17. 孔去非（生卒年不詳），汝州（今河南臨安）人，宋代畫家，擅畫草蟲蜂蝶。

18. 李漢卿（1900 年—1940 年），東平（今山東東平）人，金代畫家，善於草蟲。

19. 孫隆（生卒年不詳），字廷振，號都癡，毗陵（今江蘇常州）人。明代畫家，善畫翎毛草蟲，代表作《花鳥草蟲圖》《牡丹圖》等。

20. 王乾（生卒年不詳），字一清，初號藏春，後更號天峰，浙江臨海人，明代畫家，代表作有《雙鶩圖》等。

21. 陸元厚（生卒年不詳），浙江嘉興人，明代畫家，擅草蟲。

22. 朱先（生卒年不詳），字允先，號雪林，武進（今江蘇武進）人，明代畫家，善畫草蟲。

23. 李元嬰（約 628 年—684 年），隴西成紀（今甘肅泰安西北）人，唐高祖李淵第二十二子，建滕王閣。

24. 秦友諒（生卒年不詳），毗陵（今江蘇常州）人，宋代畫家，尤善畫草蟲蟬蝶。

25. 劉永年 (1020 年—不詳)，字君錫，彭城 (今江蘇徐州) 人，宋代畫家，代表作有《商岩熙樂圖》等。

26. 袁嶬 (生卒年不詳)，河南登封人，後唐侍衛親軍，善畫魚。

27. 趙克夐 (生卒年不詳)，宋宗室，畫家，代表作《藻魚圖》等。

28. 楊暉 (生卒年不詳)，江南人，五代南唐畫家，善於畫魚，代表作有《游魚圖》等。

青在堂畫花卉翎毛淺説

木本花卉

◎ 畫法源流

《宣和畫譜》立論説：花木集中了五行的精華，稟承天地造物的氣象。陰陽一吐氣萬物就繁茂，一吸氣萬物就枯萎，因此百草眾木中花朵繁茂的不可勝數，它們自然具備了各種形態和顏色。這雖是造物無心而為的結果，但用來裝點世界，增飾文采，也足以愉悦眾人的眼目，令天地之氣和諧。所以詩人用它們來寄託情志，並用來繪畫，與詩文互相映照。

雖然枝纖花小的草本最為妍麗，但要説到蔚為大觀，還是以木本為主。牡丹富貴明豔，海棠妖嬈多姿，梅花清雅，杏花繁盛，桃花濃豔，李花素淡，山茶豔如丹砂，桂花香氣馥郁，如金色米粒。再如楊柳梧桐的清高，高松古柏的蒼勁，移入圖畫，都足以啟發人們超逸豪放的意興，巧奪天工而愉悦性情。

考證繪畫史，唐代擅長花卉的畫家，最早是憑藉畫翎毛著

稱的薛稷 [1]、邊鸞 [2]，到了梁廣、于錫、刁光（胤）[3]、周滉 [4]、郭乾暉、郭乾佑 [5]，都因為畫花鳥著名。五代滕昌祐、鍾隱、黃筌父子相繼而出。滕昌祐專心筆墨，無師自通。鍾隱師法郭氏兄弟。黃筌善於吸收各家的長處，畫花學習滕昌祐，畫鳥師法刁光（胤），畫龍鶴木石，都有師承。他的兒子黃居寶、黃居寀，又能繼承家法，因此名重當時，畫法傳到後世，的確是名不虛傳。因此宋初的畫法，全部把黃氏父子作為標準。宋代徐熙聲名鵲起，一改舊時的方法，真可謂前無古人，後無來者。雖然他與黃筌、趙昌的名氣在伯仲之間，但意境的神妙卻無人能及。他在繪畫上的成就由兒子徐崇嗣、徐崇矩繼承，正所謂家學相傳，也算得上繼承祖先的光輝事業了。趙昌特別擅長設色花卉，不僅能描摹得形似，而且能傳達其神韻。有人說徐熙和黃筌、趙昌不相上下，但黃筌的畫神而不妙，趙昌的畫妙而不神，大概說的就是這個意思吧。易元吉早年工於繪畫，見到趙昌的作品時說：「世上畫家不少，要能擺脫舊有的風氣，超出古人，才能達到神妙的境界。」邱慶餘最初師法趙昌，晚年超過了他，直接接續徐熙。崔白、崔慤 [6] 與艾宣 [7]、丁賮 [8]、葛守昌、吳元瑜，同時被召入畫院，在當時都有盛名。艾宣號稱僅次於徐熙、趙昌，丁賮不足以與徐、黃並駕齊驅，葛守昌形似不足，工整但過於簡率，但他肯下苦功，所以並不比其他人差，進步也很快。吳元瑜雖然師法崔白，但能加入自己的想法，即使是那些習於畫院體的畫家，也往往因為吳元瑜而改變了平時的習慣，能夠稍稍放開筆墨，敢於直抒胸臆，改變當時一般人的畫法，直追古人，這都是吳元瑜的功勞。米芾見到劉常的花鳥，認為水平不亞於趙昌。樂士宣初學繪畫時喜歡艾宣，後來

才醒悟到艾宣的拘謹小氣，因此獨能超越前人，得花鳥的生氣，再看艾宣的作品，簡直就是毫無生氣的九泉之人了。王曉師法郭乾暉，法度還顯得不夠。唐希雅[9]與他的孫子唐忠祚[10]的花鳥不僅能描摹得形似，而且表現它們的性情。劉永年、李正臣所作花鳥，也能各自呈現其情態。李仲宣[11]所作花鳥水準較高，但缺少瀟灑的風韻。到了南宋，雖然時移世易，但在畫法上仍有新的探索。陳可久[12]師法徐熙，陳善師法易元吉，所以傅色淡雅，超過林椿[13]、吳元瑜。林椿、李迪[14]各有其傳派。韓祐、張仲師法林椿，何浩[15]筆法上學習李迪，劉興祖更做過韓祐、趙伯駒、趙伯驌等人的從事，自然是傳承這些人的家法。至於武元光、左幼山、馬公顯、李忠、李從訓[16]、王會、吳炳[17]、馬遠、毛松[18]、毛益[19]、李瑛、彭杲、徐世昌、王安道[20]、宋碧雲、豐興祖[21]、魯宗貴[22]、徐道廣、謝升、單邦顯、張紀[23]、朱紹宗[24]、王友端[25]，都以花鳥著稱。這些人或有師承來歷但沒有記載，或有自家風貌又能妙合古人，真可謂盛極一時。金代的龐鑄[26]、徐榮，元代的錢選、王淵、陳仲仁，都是公認的大家，也都各有師承。錢選師法趙昌，沈孟賢又師法錢選，王淵師法黃筌。陳仲仁的畫，趙孟頫稱讚他如黃筌再世，一定是得了黃筌的心法了吧。盛懋師法陳仲善，林柏英師法樓觀，又能加以變化，真稱得上青出於藍了。陳琳、劉貫道師法古人，集諸家之大成。趙孟籲[27]、史松、孟珍[28]、吳庭暉，都稱得上繪畫能手。姚廷美[29]雖然擅長工整，但未能擺脫當時的習氣。趙雪岩擅長設色，王仲元用墨清潤，邊魯、邊武擅長施展戲墨，他們都是當時的名家。明代的林良、呂紀與邊文進齊名，而殷宏[30]的成就在邊、呂之間。沈士早年師法徐熙、趙昌。

黃珍學到了黃筌的筆意。譚志伊學到了徐熙、黃筌的精妙。殷自成 [31] 則是步了譚志伊的後塵。范暹、張奇、吳士冠、潘璿都號稱能手。而潘璿最擅長畫花卉迎風含露的情態。周之冕 [32]、陳淳 [33]、陸治、王問 [34]、張綱、徐渭、劉若宰、張玲、魏之璜 [35]、魏之克 [36]，都擅長水墨花卉。擅長水墨花卉的名家，世人說，沈周之後沒有人能與陳淳、陸治相比。陳淳精妙但天真不足，陸治天真但精妙不足，只有周之冕二者兼備。他的花鳥都是文人寄興之作，不傅色彩，只用水墨傳神，所以他的畫品被藝林所推崇，名氣高出當時的人。

後世學者如果要學習前人，必須從黃筌、徐熙入手認真研求，在他們的氣質、格調上用心，再旁求眾家的體例作為參照，助添作品的風神氣韻，才能做到工整而不庸俗，豪放超脫而不粗野。這樣技巧就能接近於得其真諦的地步了。

◎ 畫枝法

木本花卉的枝梗和草本不同。草本花卉要纖柔嫵媚，木本花卉要蒼勁老辣。不僅如此，還有四季的區別。即使同是春天的花卉，不僅梅、杏、桃、李的花不同，枝也各不相同。梅樹的老幹要蒼古，嫩枝要瘦硬，才能體現梅樹鐵骨錚錚的氣勢。桃樹的枝條要挺直上仰且粗大肥碩，杏樹枝條要圓潤曲折。只舉這三個例子，其餘的也就可想而知了。至於松柏，就要盤根錯節，桐樹、竹子的枝幹則要清雅高潔。畫折枝花卉，枝條可以從空處安排佈置，或者正或者倒，或者橫放，要根據畫面的大勢合理安排。枝條斷折處，下筆要見攀折的痕跡，截取的斷面不能呈現平板狀。如果是帶果實的枝條，更要取下墜的態勢，才能體現它們的情趣。

◎ 畫花法

木本植物的花，五瓣的佔多數，梅花、杏花、桃花、李花、梨花、茶花都是這樣。梅、杏、桃、李的花不只是顏色不同，它們的花瓣形狀也各自有區別。

牡丹號稱花王，自然和一般花草不同，它們的花瓣也有更多的區別。紅色的，花瓣又多又長，花心隆起。紫色的，花瓣又少又圓，花心是平的。

石榴花、山茶花、梅花、桃花，都有很多花瓣。玉蘭花開放像蓮花的花苞，繡毬花像梅花的花朵一樣聚成一團。

藤本花卉中的薔薇、玫瑰、粉團、月季、酴醿、木香，它們的花苞、花蒂、花萼、花蕊雖然相同，但開放時顏色各不相同。

簷葡和茉莉的花瓣形狀相同，但大小差別很大。

丹桂花和山礬花相似，卻有春天開花和秋天開花的區別。

海棠中的西府海棠和垂絲海棠，花蒂要作區分。

梅花中的綠萼和蠟梅，花心和花瓣各自都不同。這些花都是四季常有的，大家都能看到，細心觀察自然能夠熟悉它們的形狀和色彩。至於那些不同地域的奇異品種，以及木果藥材的花，偶爾有拿來作畫的，這裡就不再詳細列舉它們的名字和形狀了。

◎ 畫葉法

草本的花葉子顏色嬌柔，葉片細嫩，木本的花葉子顏色深，葉片厚實，這是定論。但在木本花卉中，有些是葉子和花在春天同時綻放，比如桃樹、李樹、海棠、杏樹，雖然屬於木

本花卉，葉子也應該柔嫩一些。秋天冬天的葉子，自然應該更加深沉厚重一些。草本花卉的葉子柔嫩，所以適合夾雜反葉。至於桂樹、橘樹、山茶這類的植物，雖經歷霜雪也不凋零，經歷風露也不變動，它們的葉子顏色雖然要深沉厚重一些，但葉子有背陰有向陽有正面有反面，從道理上說本來就是這樣的，也不能不用反葉。但這種葉子，正面應該用深綠，反面應該用淺綠。

凡是葉子經過渲染後，都要勾筋。勾筋的粗細，必須與花的形狀相稱；勾筋的濃淡，必須與葉子顏色相稱。

人們只知道葉子顏色用綠色要分出深淺，卻不知道葉子用紅色也要分嫩和老。凡是春季剛發出的葉子，葉尖上多有嫩紅；秋天樹葉將凋落，老葉先變紅。但嫩葉還沒有舒展，它們的顏色應該是胭脂色；枯敗將落的葉子，它們的顏色應該用赭色。

常見前輩畫花果，在濃綠的葉子中，也略微露出枯焦蟲咬的地方，反而顯得更有生氣，這一點也不能不知道。

◎ 畫蒂法

梅、杏、桃、李、海棠這類植物，它們的花都是五瓣，花蒂也相同。它們的花蒂形狀，也跟花瓣相同。花瓣尖的，花蒂也尖，花瓣圓的花蒂也圓。鐵梗的花蒂和梗相連，垂絲的花蒂如紅絲下垂，山茶的花蒂像鱗片一樣層層排列，石榴的花蒂長且有分叉，梅花的花蒂的顏色隨着花的顏色而變化，桃花的花蒂既有紅也有綠，杏花的花蒂是紅黑色，海棠的花蒂是殷紅色，它們各有花形正反，或者看見花鬚或者看見花蒂的分別。玉蘭和木筆花的蒂苞呈現深赭色，薔薇的花蒂是綠色而且較長，蒂尖卻是紅色。這是花蒂中應當注意分辨的。

◎ 畫心蕊法

凡是木本花卉的花心，都從花蒂生出。像梅花、杏花這類，從正面雖然看不見花蒂，但花心中有一點，與花蒂相連的是果實的根部，也聚集着五個生着花鬚的小點，花鬚尖上生有黃色的花蕊。梅、杏、海棠的花鬚和花蕊，也各有不同。梅花要清瘦，桃花、杏花要豐滿，這是開花時間不同造成的。而且白梅與紅梅，也各不相同。白梅更要清瘦，紅梅略微豐滿，但也不能和紅杏一樣。花的不同，先在花心上表現出來了。

◎ 畫根皮法

木本與草本花卉的不同，還有樹根和樹皮的區別。桃樹、桐樹的樹皮，適合用橫皴。松樹、栝樹的樹皮，適合用鱗皴。柏樹的樹皮要纏結，梅樹的樹皮要清蒼潤澤，杏樹的樹皮要泛紅，紫薇的樹皮要光滑，石榴的樹皮要乾枯瘦硬，山茶的樹皮要青翠潤澤，臘梅的樹皮要清蒼潤澤。畫花木的樹根和樹幹，學會了皮皴，那麼木本花卉的整體畫法也就學會了。

◎ 畫枝訣

畫枝細觀察，花葉枝上生。

交互相掩映，從枝直到根。

就像人四肢，枝幹像其身。

木本花要老，草花枝不同。

皮色和枝形，前已有法則。

想要傳心法，再次用歌訣。

◎ 畫花訣

花由枝蒂生，枝葉花之主。

畫花如不當，枝葉無法補。

花朵先妖嬈，枝葉也增色。

設色要輕盈，嬌豔自然生。

想與人說話，自有動人情。

徐 (熙) 黃 (筌) 筆法好，千年有美名。

◎ 畫葉訣

有花定有葉，畫葉也要佳。

掩映藏枝幹，翩翩也像花。

風來葉搖動，正反顏色加。

樹花葉不同，更有四季差。

春夏多繁榮，秋冬耐霜雪。

獨有花中梅，開時不見葉。

◎ 畫蕊蒂訣

畫花要有整體觀，外面花蒂裡面蕊。

花心花蕊從蒂生，一內一外相表裡。

花香應從花心吐，果實是從花蒂結。

花瓣有反又有正，花心花蒂各相宜。

花心環繞有花瓣，花蒂附着在花枝。

花有花蕊和花蒂，就像人有眉和鬚。

翎毛

◎ 畫法源流

《詩經》含有「六義」，多識鳥獸草木的名稱；《月令》記載四季，也記載鳥獸鳴叫沉默、草木繁茂乾枯的時間。那麼，花卉和翎毛既然同時出現在《詩經》《禮記》中，自然也應該都適用於繪畫了。

講花卉源流時，先講草本花卉，後面附帶講蟲蝶；現在講木本花卉，就該把翎毛附在後面。考察唐宋時的名家，都是花卉、翎毛同時擅長，又何必另編一冊重複收錄呢？至於翎毛，各家擅長的種類不同。薛稷善畫鶴，郭乾暉、郭乾佑善畫鷂，已被古人稱頌，後人難道就沒有專門擅長畫一種翎毛的嗎？薛稷之後，馮紹政 [37]、蒯廉、程凝、陶成 [38] 都擅長畫鶴。郭乾暉、乾佑之後，姜皎 [39]、鍾隱、李猷 [40]、李德茂都擅長畫鷹鷂。邊鸞擅長畫孔雀，王凝 [41] 擅長畫鸚鵡，李端、牛戩擅長畫斑鳩，陳珚擅長畫喜鵲，艾宣、傅文用、馮君道擅長畫鶉鵪，范正夫 [42]、趙孝穎 [43] 擅長畫鵪鶉，夏奕擅長畫鸂鶒，黃筌擅長畫錦雞、鴛鴦，黃居寀擅長畫鵓鴿、山鷓，吳元瑜擅長畫紫燕、黃鸝，僧惠崇 [44] 擅長畫鷗鷺，闕生擅長畫寒鴉，于錫、史瓊擅長畫雉，崔愨、陳直躬 [45]、張涇、胡奇 [46]、晁悦之、趙士雷 [47]、僧法常 [48] 擅長畫雁，梅行思 [49] 擅長畫鬥雞，李察、張昱、毋咸之、楊祈擅長畫鶴，史道碩、崔白、滕昌祐、曹訪擅長畫鵝，高燾 [50] 擅長畫酣睡的鴨子、戲水的大雁，魯宗貴擅長畫雞雛和鴨子，唐垓擅長畫野禽，強穎、陳自然、周滉擅長畫水禽，王曉擅長畫鳴禽。這些都是歷代名家，他們有的擅長畫一種翎毛，

將它們安置在花卉中；有的喜歡描繪眾鳥聚集的場面，最可稱得上神妙。至於山禽水鳥，各地生養條件不同，翎羽斑斕，四季毛色各自又分別。以及飛翔、鳴叫、夜宿、進食的姿態，嘴巴、翅膀、尾巴、爪子的形狀，圖譜中沒能全部收錄的，就應該根據自己的經驗去探究了。

◎ 畫翎毛用筆次第法

畫鳥先從鳥嘴上顎最長的一筆畫起，再一筆補完上顎，再畫下顎最長的那筆，接着補一筆畫完下顎。點畫眼睛要對準鳥嘴開口處，接下來再畫頭部和後腦，再就是畫鳥背上的蓑毛和翅膀，接下來畫胸部和肚子到尾巴，最後補畫腿柱和腳爪。總之鳥的形體要不離蛋形，這一方法詳細見後面的歌訣。

◎ 畫翎毛訣

畫鳥先要畫鳥嘴，眼睛要照上唇安。
留出眼睛畫頭額，接腮再畫背和肩。
畫出半圓大小點，有短有長要畫尖。
要用細筆畫翎梢，再把尾巴慢慢填。
羽毛畫在翅背後，胸腹嗉囊腿靠前。
最後添上腳和爪，鳥爪踏枝或展拳。

◎ 畫鳥全訣（首、尾、翅、足、點睛及飛、鳴、飲、啄各勢）

畫鳥要知鳥全身，鳥身本是從卵生。
畫出卵形添頭尾，翅膀腳爪依次增。

飛翔姿態在翅膀，舒展翅膀迅捷輕。
昂首鳥嘴須張開，如聞枝上鳥叫聲。
停在枝上靠腳爪，穩踏枝上靜不驚。
想要飛翔先擺尾，尾巴擺動便高昇。
展翅姿勢要畫好，跳躍枝上鬧不停。
這是畫鳥全身訣，能夠兼顧眾鳥形。
另外還有點睛法，尤其能夠傳神情。
喝水就像往下飛，啄食就像搶和爭。
憤怒就像要打鬥，高興就像要和鳴。
雙棲鳥兒上與下，必須顧盼能生情。
就像給人畫肖像，重點在於畫眼睛。
畫眼方法若得當，外形神采全逼真。
微妙之處合法度，技法才能傳古今。

◎ **畫宿鳥訣**

凡是畫鳥各狀貌，飛翔飲啄叫與鳴。
這些盡是人知曉，未必都知宿鳥情。
要畫枝頭夜宿鳥，它的眼睛不能睜。
下眼瞼遮上眼瞼，禽類畜類原不同。
鳥嘴插入翅膀內，雙腳藏在腹羽中。
想要稽考夜宿鳥，古代諺語可證明。
雞夜宿時距向上，鴨夜宿時嘴下拱。
鴨嘴朝下插在翅，雞腿一隻縮向胸。
雖然說的雞鴨性，眾鳥畫法情理中。
作畫應當知此理，照此類推都可行。

◎ 畫鳥須分二種嘴尾長短訣

畫鳥種類有兩種，山禽水禽各不同。

山禽尾巴一定長，高飛羽毛翅膀輕。

水禽尾巴自然短，沉浮自如在水中。

先要了解其習性，才能準確畫其形。

尾巴長的是短嘴，擅長鳴叫飛高空。

尾巴短的嘴必長，搜尋魚蝦在水中。

長腿水鳥鶴與鷺，短腿鷗鳥與野鴨。

雖然都是水禽類，明顯區別要分清。

山禽常在樹林內，羽毛美麗有五色。

比如鸞鳳與錦雞，色彩鮮明綠和紅。

水禽沐浴清波中，它們身上真乾淨。

野鴨大雁深青色，鷗鳥鷺鷥白色同。

只有成雙鴛鴦鳥，形體要分雌和雄。

雄鳥具有五色羽，雌鳥近與野鴨同。

翠鳥豔麗又光彩，羽毛顏色是青蔥。

翠色當中泛青紫，嘴和爪子丹砂紅。

羨慕這種水禽色，水鳥當中第一名。

註釋

1. 薛稷（649 年—713 年），字嗣通，蒲州汾陰（今山西萬榮縣）人，唐代書畫家，尤善於畫鶴，代表作有《六扇鶴》等。

2. 邊鸞（生卒年不詳），長安（今陝西西安）人，唐代畫家，擅畫花鳥，

代表作有《梅花山茶雪雀圖》等。

3. 刁光胤（約 852 年—935 年），長安（今陝西西安）人，唐代畫家，代表作有《寫生花卉冊》等。

4. 周滉（生卒年不詳），唐代畫家，善畫水石花竹禽鳥。

5. 郭乾佑（生卒年不詳），郭乾暉之弟，青州（今山東益都）人，五代南唐畫家，擅畫花鳥，畫有《顧蜂貓圖》等。

6. 崔慤（生卒年不詳），字子中，濠梁（今安徽鳳陽）人，崔白之弟，北宋畫家，擅長畫花鳥，代表作有《竹林飛禽圖》等。

7. 艾宣（生卒年不詳），鐘陵（今江西進賢縣）人，宋代畫家，善畫鵪鶉蘆雁，代表作有《茄菜圖》等。

8. 丁貺（生卒年不詳），濠梁（今安徽鳳陽）人，宋代畫家，與人合作《御辰圖》。

9. 唐希雅（生卒年不詳），嘉興人，五代南唐書畫家，代表作有《梅竹雜禽圖》《桃竹會禽圖》等。

10. 唐忠祚（生卒年不詳），唐希雅之孫，宋代畫家，善畫翎毛花竹。

11. 李仲宣（生卒年不詳），字象賢，河南開封人，宋代供奉官，喜畫窠木和鳥。

12. 陳可久（生卒年不詳），南宋畫家，代表作有《春溪水族圖》冊頁等。

13. 林椿（生卒年不詳），錢塘（今浙江杭州）人，南宋畫家，代表作有《梅竹寒禽圖》《果熟來禽圖》等。

14. 李迪（生卒年不詳），河陽（今河南孟州）人，宋代畫家，代表作有《風雨歸牧圖》《雪樹寒禽圖》等。

15. 何浩（生卒年不詳），廣州人，明代畫家，以畫松著稱，代表作有《萬壑秋濤圖》等。

16. 李從訓（生卒年不詳），錢塘（今浙江杭州）人，宋代畫院畫家，擅長畫道教人物、花鳥。

17. 吳炳（生卒年不詳），毗陵武陽（今江蘇常州）人，南宋畫院畫家，代表作有《出水芙蓉圖》《嘉禾草蟲圖》等。

18. 毛松（生卒年不詳），崑山人，南宋畫院畫家，善畫花鳥、四時之景，

代表作有《猿圖》等。

19. 毛益（生卒年不詳），毛松之子，崑山人，南宋畫院畫家，代表作有
 《榴枝黃鳥圖》《荷塘柳燕圖》等。

20. 王安道（生卒年不詳），河陽（今河南孟縣）人，宋代畫家。

21. 豐興祖（生卒年不詳），錢塘（今浙江杭州）人，南宋畫院畫家。

22. 魯宗貴（生卒年不詳），錢塘（今浙江杭州）人，南宋畫家，代表作有
 《春韻鳴喜圖》等。

23. 張紀（生卒年不詳），錢塘（今浙江杭州）人，南宋畫家。

24. 朱紹宗（生卒年不詳），宋朝畫家，善畫貓犬花禽，代表作《菊叢
 飛蝶圖》。

25. 王友端（生卒年不詳），安徽婺源人，宋代畫家。

26. 龐鑄（生卒年不詳），字才卿，自號默翁，遼東中州大興（今北京市
 大興區）人，金代畫家。

27. 趙孟籲（生卒年不詳），字子俊，趙孟頫之弟，擅畫人物、花鳥。

28. 孟珍（生卒年不詳），字玉澗，號天澤，烏程（今浙江湖州）人，善畫
 花鳥，擅長青綠山水。

29. 姚廷美（生卒年不詳），字彥卿，吳興（今浙江湖州）人，元代畫家，
 代表作有《雪山行旅圖》等。

30. 殷宏（生卒年不詳），明代宮廷畫家，代表作有《孔雀牡丹圖》《花鳥
 圖》等。

31. 殷自成（生卒年不詳），字元素，江蘇無錫人。

32. 周之冕（1521年—不詳），字服卿，號少谷，明代書畫家，擅花鳥，
 參與編輯《石渠寶笈》，代表作有《百花圖卷》等。

33. 陳淳（1483年—1544年），字道復，號白陽山人，長洲（今江蘇蘇州）
 人，明代畫家，代表作有《紅梨詩畫圖》《山茶水仙圖》等。

34. 王問（1497年—1576年），字子裕，號仲山，江蘇無錫人，明代書畫
 家，代表作有《為左江寫山水》等。

35. 魏之璜（1568年—1647年），字叔考，上元（今江蘇南京）人，明代
 畫家，隸屬金陵畫派，代表作有《設色山水》《山村圖》等。

36. 魏之克（生卒年不詳），字和叔，上元（今江蘇南京）人，魏之璜之弟，明代畫家，代表作有《山水圖》等。

37. 馮紹政（生卒年不詳），長樂縣（今福州長樂）人，唐代畫家，擅畫空中飛禽，畫有《雞圖》等。

38. 陶成（生卒年不詳），字孔思，郁林人，明代畫家，代表作有《雲中送別圖卷》等。

39. 姜皎（生卒年不詳），秦州上邽（今甘肅天水）人，唐代官員、畫家，擅長畫鷹。

40. 李猷（生卒年不詳），河內（今河南沁陽）人，宋代畫家，善於畫鷹。

41. 王凝（生卒年不詳），江南（今長江以南地區）人，北宋畫家，代表作有《子母雞圖》《繡墩獅貓圖》等。

42. 范正夫（生卒年不詳），字子立，范仲淹之孫，潁昌（今河南許昌）人，宋代畫家，擅長畫馬。

43. 趙孝穎（生卒年不詳），字師純，宋代宗室，擅畫花鳥。

44. 惠崇（965 年—1017 年），福建建陽人，北宋僧人畫家、詩人，代表作有《沙汀煙樹圖》等。

45. 陳直躬（生卒年不詳），高郵（今江蘇）人，宋代畫家，擅畫蘆雁。

46. 胡奇（生卒年不詳），長安（今陝西西安）人，宋代畫家，擅畫蘆鳩。

47. 趙士雷（生卒年不詳），字公震，北宋畫家，代表作有《湘鄉小景圖》等。

48. 法常（生卒年不詳），號牧溪，蜀（今四川）人，南宋僧人畫家，代表作有《瀟湘八景》等。

49. 梅行思（生卒年不詳），江夏（今湖北武昌）人，五代時南唐官吏、畫家，擅長畫雞，世號「梅家雞」。

50. 高燾（生卒年不詳），字公廣，號三樂居士，沔州（今陝西略陽）人，宋代作家，擅作小景。

責任編輯		陳　菲
書籍設計		彭若東
排　　版		周　榮
印　　務		馮政光

書　　名	白話芥子園　青在堂畫學淺説
作　　者	〔清〕王概　王蓍　王臬
譯　　者	孫永選　劉宏偉
出　　版	香港中和出版有限公司 Hong Kong Open Page Publishing Co., Ltd. 香港北角英皇道 499 號北角工業大廈 18 樓 http://www.hkopenpage.com http://www.facebook.com/hkopenpage http://weibo.com/hkopenpage Email: info@hkopenpage.com
香港發行	香港聯合書刊物流有限公司 香港新界大埔汀麗路 36 號 3 字樓
印　　刷	美雅印刷製本有限公司 香港九龍官塘榮業街 6 號海濱工業大廈 4 字樓
版　　次	2020 年 3 月香港第 1 版第 1 次印刷
規　　格	32 開（128mm×188mm）104 面
國際書號	ISBN 978-988-8694-12-9 © 2020 Hong Kong Open Page Publishing Co., Ltd. Published in Hong Kong

本書中文繁體版由傳世活字國際文化傳媒（北京）有限公司授權出版。